王慶先生蒐藏集

論文五古

錢復 敬題

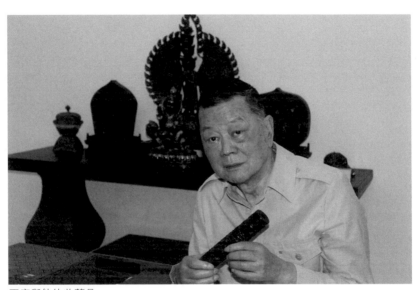

王度與他的收藏品

自　序

　　這本書本來是要細數我多年來收藏文物的故事，但愈是回想收藏的往事，歷歷在目的情景愈是覺得有趣、好笑甚至荒誕。

　　為了文物收藏，我賣了美國營生的餐館、賣了棲身的房舍、賣了代步的汽車……。為了擁有文物，我跟文物騙子周旋、我縮在經濟艙，卻把文物安座在商務艙送回台灣……。如今想來，回味無窮。但老伴孫素琴卻不只一次地數落我是精神病，一輩子的收藏癖。

　　如果熱愛文物收藏是一種癖、一種病，那麼我承認，這本書集合了我所有文物收藏的病症。不過，這些病症不痛、不殘、不要人命，它只搔的人心癢癢難耐，只有藉著把弄前人遺下的文物才能平撫。

　　收藏《三鑲玉如意》，它雖是前清古物，我卻真的用它來撓過背上的癢癢；舞動我珍愛的《東廠雙刀》，它讓我遙想明朝錦衣衛士的武藝精湛；把玩《達賴用印》，想像清初西藏理藩的庶

民政治；照攬《掐絲琺瑯鏡》，讓人暗忖明朝後宮佳麗的百般寂寥。

我知道，每一件古代文物不僅有它們各式各樣的外在之美，經過歲月的鏤刻更留下當時人們生活的印記。撫弄前人遺下的文物，讓我體會到超乎想像的內涵，以及文物承載的動人故事。

藉著文物，我與前人論交，神遊於亙古；於此世中，照見我心中朗朗。我清楚，文物是帶不走的。我手中的這些文物，千百年來不知經過多少人的把玩，我只是其中一人而已。

這本書記錄了我對文物收藏的嗔痴，但謹守佛家教誨，我不貪更不至於慢疑。王度一生已蒙老天厚愛，讓我擁有這些文物近一甲子，我真心祈盼能有更多人為保護中華文物而努力，對我們老祖宗留下來的寶貝盡一點兒心力。因為對我而言，文物和我在一起不必也不會天長地久，我只在乎曾經擁有。此心足矣！

在此感謝幾位好友，監察院的錢復先生、歷史博物館的黃光男先生、故宮博物院的嵇若昕女士以及北京清華大學的劉東教授，謝謝你們為敝人這本新書寫序。故人書寫故人情，我萬分珍惜並感恩你們的多年情誼。

感謝才華洋溢的彭慧容女士繪製封面，傳神地描摹出我歷經滄桑守護文物的神態，用畫像包覆我收藏的故事，給了本書一件漂亮的衣裳。

　　還要感謝接力撰寫本書的彭婷婷女士、蘇啟明先生和劉旭峰先生。謝謝他們記錄我收藏過程的點點滴滴，沒有這批後生的鞭策建議和持續推動，這本書恐怕將繼續停留在構想階段。

　　我更要感謝我的老伴孫素琴，雖然我以文物論交亙古，但是我更以真心和妳相交一生一世。感謝妳用一枚古錢幣引領我走進收藏世界的繽紛，感謝妳用一甲子包容我收藏過程和生活中的種種荒唐，更感恩妳成就我收藏的頑心。有了妳，才有這本王度收藏集。

王度　謹識

劉旭峰　整理

推薦序一
樓外青山古今情

黃光男（行政院政務委員）

王度先生是位好古又具俠氣的文物收藏家。

認識他，立即有股浩氣正氣湧現在前。雙眼炯炯有神，氣宇非凡。繼之看他介紹收藏文物，會使人嚇一跳他的收藏如此豐富，令人目不暇給。無法一時間看清藏品的類項，是因為我尚不知中華文物品何以有這麼多燦爛的珍品，竟然讓他窮畢生之力，願收藏在他的文物庫裡，而且要花多少錢啊！

有上古的彩陶、青銅；有古世紀的陶瓷、器皿；有傳世的書畫、文獻；有宗教的法器；有庶民的家俱；有官樣的木雕；以及近代的名家作品包括台灣的文物書畫等等，王度「中華文物博物館」於焉完善地呈現在大眾眼前。

不知道他何以有如此魄力與財力，只知道埋首在使命感的氛圍上，恰似中華道統的「忠孝吾家之寶，經史吾家之田」的寫

照。出身新聞傳播的他，在美國事業有成後，毅然秉持中華文化之寶物，立下收集散失的海外各地的精神寶貝──收藏能力可及的文物品，並且積極展開研究與行銷，依序在台灣公立博物館與文化機構合作展覽，這期間事實上使眾多熱愛文物品評者眼睛一亮，使中華之光，照耀寰宇。

我是位為藝術創作者、收藏者服務的博物館館員，目睹他的熱心與熱力，無視於尚在學習文化精華階段，頻頻要求加快腳步作進一步研究，務使他的心血不致白費，於是從台灣博物館界出發，整批整批捐贈，尤其學校博物館也受惠多多，如台灣藝術大學、北京大學、清華大學等等博物館，都有他的專題文物的贈送，以利眾多學子的學習。

以這種無人可及的文化人，原以為「有為者亦若是」的我，不覺與他相去甚遠。尤其關心人道、關心文化、關心老弱的種種行為，真是個「瀟灑自性，風雲即生」的風範。

而今得知他將出版《論交亙古─王度文物收藏集》之前，突然有話要說，不論良莠，尚有餘話可待，希求王度先生指教，並祈社會安康。

推薦序二
中華文物的守護者

劉東（北京清華大學國學研究院教授）

　　收藏原是天下生靈的本能，可從事此道而能卓然成家，更不要說是成為公認的大家，則算是天下的大幸了！

　　大千世界的云云物象中，唯有印上了人類活動痕迹的，才算是黑格爾意義上的「人化自然」；而這中間，又唯有刻下了珍稀文化符號的器物，才會進入收藏家的法眼。在這個意義上，他們不啻在代表整個人類，去精心薈集文明活動的物證。

　　與這種人性本能相違的是，現代性既是最物質主義的，卻反而讓人們更不珍愛器物，只是一次性地利用。幸而收藏家們還保有古風，他們不斷地把玩那些器物，遵從著心中精致的形式感，和深厚的歷史感。而借助於這些器物，他們便同與此有過緣分的各色人等，既包括其製作者，也包括其擁有者和賞鑒者，進行著超越時空的對話。

當然，這境界只屬於那些收藏大家，而不是只圖牟利的文物販子，──晚近大陸的收藏界，簡直被那類俗物充斥了！由此可知，收藏雖會淪為自利的活動，但真能升入「得道」境界的人，儘管在其有生之年，也會短暫擁有那些收藏品，但其活動卻遠遠超出了謀私。

正因此我才會說，收藏家實是最幸運的人，──那些自幼養成了古董品味的人，多生於錦衣玉食的名門望族，譬如民國時代的張伯駒等，他們從少年就不知愁滋味，享有足夠的家產來超脫功利，一心發展對文玩的雅好。

可正因此我更要說，由此才見出王度兄的可貴，──他並非依靠祖上的產業，而純憑個人的打拼和積累，卻能轟轟烈烈地展開收藏，甚至做到了無出其右。由此我就想，他當然更不知「功利」為何物，甚至迄今都沒有自家的房產，但他當年面對亟待收下的文物，畢竟會深知那個缺錢的「愁」字……。

而有意思的是，我暗地裏最為看重的，偏又是他心中的那個「愁」字，──他要是出生於顯宦巨賈之家，就算是買斷了天下的珍品，也未必有這樣稀奇和可貴！此外，作為來自大陸的學者，我注定也會相當看重：同為炎黃子孫的他，能在神州慘遭文

革洗劫、文物紛紛流落的危機中，竭盡個人的全部所能，又從域外收回這些文物，免使我國失去這些重器，免使我族失卻許多華彩記憶。中華民族既是個多災多難的民族，但它又總有許多王度式的人物，所以也總還會多難興邦。

說到我本人，則不僅沒有張伯駒的幸運，就連王度的幸運也談不上！居然連小學都還沒有念完，就遇上了那次文化大浩劫，而家中僅有的字畫和圖書，也都被抄家的紅衛兵一把掠走。此後家境更一貧如洗，哪還敢發展這樣的雅興？

不過，也許是冥冥中的彌補，我竟還能有這樣一個幸運——在晚近結識了王度兄，並由於他太是「性情中人」，而能一見結為忘年之交！這樣，自家兄長擁有了多少收藏，我也就算有了多少收藏，因為，儘管並不在名義上擁有它們，卻照樣可以盡情地把玩它們，並同樣能而超越歷史煙塵，來跟同這些器物有過緣分的前賢們，進行潛移默化、若有所悟的神交。

由此也就不妨說，自己此生雖無緣收藏，卻也有幸珍藏了一件寶物，那就是在自己的心靈深處，珍藏著對一位收藏大師的牽念，——珍藏著他的音容笑貌、他的豁達真切，珍藏著他傾注於寶貴藏品中的、對於祖國文化的一片深情。

推薦序三
文物達人——王度大哥

稂若昕

王度大哥好古、尊古，更獨鍾情於刀劍、帶飾與鞍具等古物，在王大嫂的支持與協助下，二〇〇五年秋推出「束玉橫金—帶鉤帶板珍藏展」，二〇〇六秋又特地於戰地金門展出他所收藏的刀劍，如今將於二〇〇七年夏季展出他多年珍藏的鞍具。認識王度兄嫂逾十年，初期知其喜愛古代文房與茶具，後來更知其鍾情於「武」萃，真可謂是一位講文修武的「文物達人」。

這是民國九十六年夏季，為王度大哥在國父紀念館推出「御馬金鞍」展覽時，筆者在展覽圖錄中所撰寫的一篇短文——〈馬鞍今昔〉的結束語。當時筆者個人正陷於國內司法羅織冤案的深淵中，情緒十分低落。周遭不少人避之唯恐不及，但仍有許多深知筆者個人素日言行的親朋好友，紛紛伸出溫暖的手，王度大哥

就是其中一人。他不但沒有遠離，還主動來電鼓勵。如今沈冤得雪，回首當時情景，一方面不勝感慨，一方面也感謝王大哥的支持。

在兩岸文物收藏界，王度大哥的豐富收藏與俠義情懷，常為人津津樂道。他的俠義情懷已如前述，不再多贅，在此想談談他的收藏。每次討論到某一種文物時，王度大哥都會說：我也有這類收藏品。其實王度大哥不但有同類藏品，往往還不止一件。但他究竟有多少收藏品，大概連他自己都弄不清楚。

文房用具與雕刻文物是筆者與王度大哥結識的源頭。筆者因為工作的關係，過去三十年來的研究重心偏重在俗稱「雜項」的珍玩方面。國立故宮博物院器物類文物，大略分成銅器、瓷器、玉器與雜項四大類。文具、漆器、琺瑯器、雕刻、（清代）服飾、以及內廷稱為百什件（或百十件、百式件）的多寶格文物，都劃歸雜項。因此，雜項類文物也出現不少晚期銅器、玉器與小件頭玉器。也因此，筆者的研究範疇因而變得相當廣泛而龐雜。秦前院長孝儀先生出任國立故宮博物院院長後，或許認為「雜項」一詞略嫌俗鄙，遂改稱「珍玩」。初識王度大哥時，他總喜歡以「珍玩小姐」戲稱筆者。

作為「文物達人」，王度大哥的收藏品類相當多樣。筆者親眼見過的除了馬鞍外，還有文具（包含硯台、筆筒、印章等等）、茶具、爐具、帶飾（帶鉤與帶版等）、家具、刀劍、雅石（例如壽山石）、銅鏡、藏傳佛教文物（以藏傳法器較多）、飾品（包含清代皇室束珠朝珠）、古今名家書畫、歷代名窯瓷器、歷代玉器、竹刻品、木雕品、象牙雕刻品等等。雖然王度大哥的收藏品以中華文物為最大宗，但是並不限於此，例如馬鞍類藏品包括中外馬鞍與美國馬刺，茶具類藏品除了有中日茶具外，還有東南亞與印度茶具。除此之外，他還喜愛收藏世界名錶，包括懷錶與手錶。除了品類豐富，王度大哥收藏品的質量也讓他稱得上是「文物達人」。

目　次

收藏源起

　　人生如逆旅，生命如過客。複雜的人生，雖然很難用三言兩語來論斷。但對王度先生來說，他的一生幾乎都為文物而活，即使蓋棺論定尚嫌太早，但已年過七十，過去精彩的人生至少可以換來幾句話做為生命的註腳。

　　該怎樣形容形容王度呢？

　　「一個文物收藏狂人！」因為他的一生，甘為文物散盡千金。

　　「一個坐在文物金山上的乞丐！」因為他雖然坐擁數萬件文物珍品，卻扛了一屁股債務。

　　「一位中華文物的守護者！」因為他堅持祖宗的文化瑰寶必須留在華人居住的土地上。

　　其實，不論我們用「狂人」、「乞丐」還是「守護者」來形容王度，從不同角度詮釋都有不同程度偏頗，但唯一正確的是，王度對收藏中華文物的執著與痴狂幾乎與生俱來，甚至可以說是血液的一部分。

「收藏」王度血液裡的一部分

　　一九三八年王度出生於香港，但童年卻是在抗日戰爭的大後

方重慶市渡過。

　　一九四九年，十歲的王度被家人帶往台灣並且在台灣鐵路子弟小學就讀。王度的收藏生涯就從鐵路小學開始獲得啟蒙，因為小學的對面就是當時的台灣郵政總局，而對「收藏」莫名醉心的小小王度，總是喜愛郵票上的風雲英雄和歷史文物。於是，就從收集郵票埋下種子，展開王度超過一甲子的收藏生涯。

　　一九六一年，愛文物成痴同時也熱愛攝影的王度進入美國「紐約攝影學院」就讀。為了拍出好作品，王度亟需一千五百元美金購買拍攝器材，但王度在餐廳裡打工的薪水一個月才不過三百塊，除了生活還要集郵，那來得錢去買攝影器材呢？這時候，王度生命中的貴人孫素琴女士出現了，這位同樣也來自台灣的孫素琴女士，把自己全年的生活費借給王度去買攝影機，讓王度完成了學業。

　　一九六三年王度取得學位，同年十月底，在紐約大雪將臨之際，王度與孫素琴女士締結連理，套句中國人的俗話：王度是有沒有錢，討了個孫素琴女士當老婆好過年。結縭五十年，王度年年都笑說：「其實我是被孫素琴的一千五百元美金給買來入贅的。紐約的冬天冷，她把我招贅過來，兩個人擠一擠比較暖

和。」

　　熟識王度的人都知道，王度雖然生了一張刀子嘴，講話老愛酸自己的老妻，但私底下，王度疼愛孫女士的甜蜜數十年不減。一九六五年，王度和孫素琴這對窮夫妻跑去參觀「世界古錢幣展覽」，孫素琴女士一眼就看上一塊要價三十八美元的古金幣，王度立刻豪氣地說：「好，老公買給妳！」

　　但是掂掂口袋靜心想想，三十八塊美金是當時台灣留美窮學生在餐廳裡端盤子整整一個星期的打工錢。王度一手牽著愛妻，一手掂掂口袋裡僅有的二十塊美元，然後跟老板說：「這塊金幣我要定了，你等著我。」

　　離開展場，王度沒日沒夜地加班打工攢錢。兩個星期之後，他又挽著孫素琴女士的手回到展覽場，意氣昂揚地帶走那塊孫女士矚意的金幣。

　　從上面小故事裡可以看出王度對愛妻的體恤，老婆看上地古錢幣，就算作牛作馬攢錢，王度也要買到手。不過，可別小看了這段兒女情長，王度這股收藏文物的拚勁，就因為這麼一塊金幣在異地美國被全然挑起。

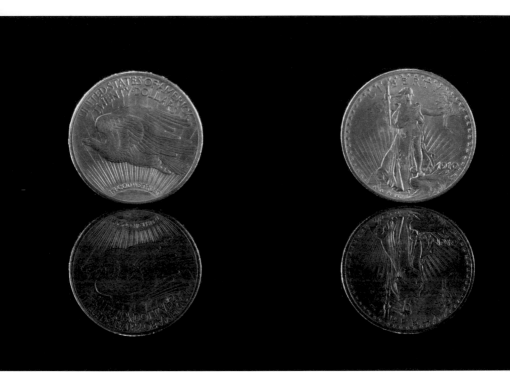

一九六五年王度收藏的第一枚金幣當時價值38美元

「刀劍名家」守住中華文物

　　一九六五年王度擺脫只能端盤子的打工生涯，在紐約開了自己的第一間華人餐廳專賣川菜。

　　創業初期王度雖然還是得端盤子，但由於經營得法，兩、三年間他逐漸累積個人財富。由於受到孫素琴女士前次愛好古錢幣的激勵，這段期間，王度的嗜好就是收集美國的金、銀古錢幣。

　　幾年下來，王度的川菜館生意雖然愈做愈大，餐館的工作雖然愈來愈忙，但工作的忙碌並沒有影響王度的收藏嗜好。他經常利用餐館下午兩點到五點的三小時休息空檔，一個人跑到華埠的古董店去逛，只要見到好東西就瘋狂收藏。

　　由於出身將門之後，古董店充滿陽剛味的刀、劍經常吸引住王度的眼球，個性任俠好義的王度總覺得自己和刀劍特別有緣。蒐集的決心一展開，甚至激發出一種莫名的鬥志。

　　王度就曾剖析自己蒐集文物的心態，他說：「我如果喜歡上一樣東西，我就會瘋狂地展開收藏，一定要讓收藏品自成一個系統了，我才肯罷休。再轉去收集別的門類。」

　　在這種「瘋狂」的心態下進行蒐集，很快地，王度的刀劍收

藏品數量快速攀升，被專家評定有價值的刀劍收藏品多達一千多件，更被公認是世界級的刀劍收藏十大名家。

　　若說王度是一個「文物收藏狂人！」，完成刀劍收藏系列之後，王度更瘋了。

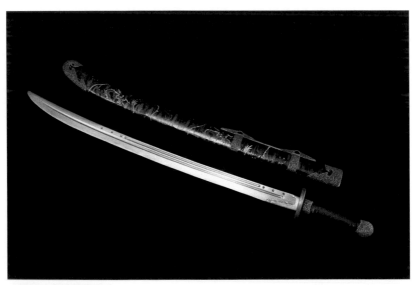

〔清代〕黑漆龍圖腰刀

因為就在刀劍蒐羅的同時，王度的餐廳生意蒸蒸日上，短短十年間，直營的川菜餐廳擴充到了七家，而且每一家都生意興隆。王度描述當年蒐羅文物的瘋狂：「我幾乎是左手拿著餐廳的營業現金，右手就交給了古董店老板。」

　　這種「不顧家計」的狂人行徑也虧得孫素琴女士的忍耐，才能任王度為所欲為。不過，王度對自己的瘋狂倒是有另一番解釋。王度說，就在他餐廳生意人好的同時，中國發生了文化人革命，大批中華文物遭到破壞，其中少部分珍貴的文物以極低的價錢流進古董市場。看到一批批中華珍寶遭賤賣，這讓身為中國人的王度心疼不已。

　　「要守住中華文物！」王度直到今天都不明白，自己為什麼會燃起這股莫名的使命感。

　　但就是憑著這股傻勁與熱忱，一甲子的收藏，與古董商歷經數十載千百場的爾虞我詐戰役，王度把自己鍛鍊成眼光銳利的鑑賞家。不但造就了自己成為刀劍收藏品的名人，他在宜興紫砂陶器、鼻煙壺、如意、扳指、帶飾、帶扣、漆器、西藏文物、玉器、家具……三十幾個門類的收藏更是豐富。僅一個人的力量就蒐羅了近十萬件的藏品，藏量之豐富多元，儼然成為台灣的「地

下故宮博物院」。

　　事實上，在台灣像王度這樣愛好文物的人大有人在，而且很多人都比王度有錢。不過，能夠像王度這樣堅持一甲子，把每一門收藏都搞成一個系統，一邊展覽，還一邊編印成冊造福後人的，王度算地上前無古人了。

　　可是這樣的成就，若換算成金錢，那麼王度肯定是付出了慘痛的代價。

　　為了收藏，王度陸續賣掉美國的七家餐館和台北鬧區裡的五棟房屋，王度自嘲：「我清楚，很多人都認為我是神經病，只有神經病才會為了收藏文物散盡家財。」

　　「其實，我不只有神經病。」王度哈哈大笑：「我還有心臟病和嚴重的糖尿病。」狂笑後的王度紅了臉說：「我一輩子最大的毛病大概就是熱愛中華文物。」

　　的確，愛文物成痴的王度目前是台灣《中華文物保護協會》的理事長，在台灣收藏界是極具知名度的重量級人士。由於他的收藏豐碩、學養兼備，王度也獲聘為北京大學的「名譽顧問教授」，在海內外同時享有極高的聲望。

　　坐擁數十萬件的中華文物，王度慨然地表示：「其實我很

清楚，人生不過是逆旅中短短的過客，老祖宗留下的寶貝，再稀奇的寶物也只是暫時由我來代管而已。我手上的這些文物，千百年來不知道經過了多少人的把玩，我也只不過是其中的一個過客。」

說著說著王度的語氣變地鏗鏘，他說：「一輩子，我的收藏主要是以中華文物為主，將來這些收藏不管如何處理，有一個信念我不改變，那就是，屬於中華民族的文物，就應留在中國人的手裡，我會把這些前人留下的珍寶盡量交給中國人處理。」

而對滿屋子文物，王度說：「想想老天爺已是太厚愛我了，我真希望有更多人加入保護中華文物的行列，大家一起為老祖宗留下的寶貝盡一些心力吧。」年過七旬的王度語氣裡盡是感恩：「江山代有才人出，寶物的擁有者也會換人。但是對我來說，有一件寶貝他是愈陳愈香，我一生一世都捨不得換手。」

王度挽起孫素琴女士的手，「她是我們家的老古董！年輕時不覺得她有什麼好，現在卻是愈老愈覺得她好。」

「胡說八道，愈老愈不正經。」孫女士嗔罵道。

「哈哈哈，我就愛妳這老古董。」王度放聲長笑：「誰教我是專收文物的收藏家。」

王度、孫素琴賢伉儷

　　笑鬧中，王度有感恩也有感動。感恩老天爺賜給他孫素琴女士一世相伴，感恩老天爺在他還是年少時期就點醒他要一輩子做收藏任務。如今王度的收藏有了傲人的成績，在「感恩」之外他已能「知足」與「惜福」。

　　這位七十多歲老人更深刻的感慨是「捨得」。人生逆旅，生命都有走到終點的一天，更何況是文物這種身外之物。王度只期望自己出版的近二十本文物圖錄能夠傳世，記錄他這一世代的收藏點滴。至於文物的最終歸處，他則是希望找到「對」的人，能夠後繼有人，那麼此生足矣。

紫砂壺是「害人壺」

　　王度一甲子的收藏歲月何其漫長，這其間有趣的收藏故事更是不勝枚舉，認真講，可能七天七夜也說不完。不過，再多的故事總也得有個起頭，接下來的這個帶頭故事對王度意義非凡，因為它不是單純的個人收藏行為，更帶動兩岸三地收藏茶壺的旋風，歷數十年不衰。

「束柴三友壺」打開王度收藏天眼

　　一九六七年，在紐約開川菜餐館慢慢賺了點錢的王度，他開始勤逛華埠的古董店。有一天，他鑽進一個外國人開設的藝品店裡，老外看他是華人，硬塞了六把茶壺要賣他：「這些都是好東西，全是剛從中國大陸運出來的。」

　　一九六七年，文化大革命剛開始的第二年，很多中華文物都在「破四舊」的口號底下破壞殆盡，這其中的一小部分被挾帶出境，然後因為經濟的理由流落到古董藝品店裡，但這些都是中華珍寶。

　　「這六把壺有什麼好？」王度當時的收藏重心是中國和西洋的刀劍，對茶壺並沒有特別的偏好。而外國籍的老闆雖然也說不

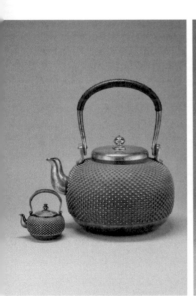

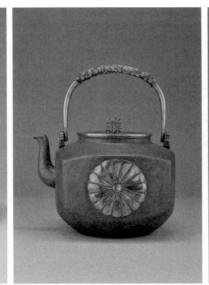

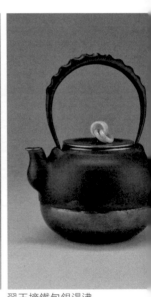

純銀大小霰形湯沸　　　　　純銀茶桐文四方湯沸　　　　翠玉摘鐵包銀湯沸

上這些茶壺究竟哪裡好，但兩人還是你一言我一語的討價還價。

　　雖然對茶壺的鑑賞外行，但王度特別看中其中一把用松、竹、梅三種材段束成壺身的紫砂壺，「我只買這把壺，行嗎？」

　　「不成，要買就得六把壺一起帶走。」紐約的老外老板很堅持。

　　王度對這六把造型古樸，壺質溫潤的宜興古壺愈看愈有感情。兩人又經過一番討價還價，王度最終以六百美元帶走了六把壺，平均價格是一把壺一百美元。這個價錢對現代的中國人來說也許覺得不貴，但那可是王度當時兩個月的薪水。

　　這是不識貨的王度，第一次平凡的買壺經驗。

　　你若以為買了六百美元的中國壺之後故事就此結束，那麼王度日後在收藏界「紫砂雜項收藏海外第一人」的稱號豈非浪得虛名。

　　真正的故事才要開始，王度買完茶壺之後，一九七〇年代他返回台灣探視老父母。省親之餘，他帶著茶壺拜訪台灣收藏界的朋友，打算來個以壺會友，順便請台灣的收藏朋友幫忙鑑定鑑定。誰知道，那位收藏的好友第一眼也是看上了那把用松、竹、梅三種材段束成壺身的紫砂壺。

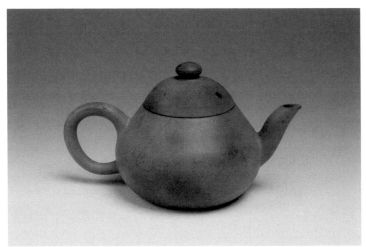

梨形紫砂壺(沉船)詩句孟臣款

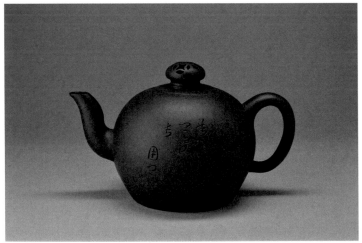

錢鈕圓珠紫砂大壺　用卿款

「十萬，十萬塊錢跟你買了！」，朋友一開口就是十萬元要求王度割愛。

　　王度被這樣的高價嚇傻了，還指著桌上的壺說：「你是說這六把壺十萬塊嗎？」

　　朋友搖搖頭，「就要這把紫砂，其它的我都不要。」朋友一邊說一邊還愛不釋手地握著紫砂壺不放。

　　「你看，你看，這把壺叫做『束柴三友壺』……」朋友把壺底翻了過來，「這底款用楷書精刻『陳鳴遠』三個字，的確是陳鳴遠的作品。」

　　說實在的，當時王度根本不知道陳鳴遠的大名，經過朋友解說才了解，陳鳴遠是繼明代時大彬之後，清朝初年最著名的壺藝人師。他鮮明的個人風格具有兩人特點：既繼承了明代器物造型樸雅大方的民族形式，又著重發展了精巧的仿生寫實手法。他的作品塑鏤兼長，構思脫俗，富於創新，並能自製自署，銘刻書法，古雅流利，被譽為「清代砂藝第一名手」。

　　「這是極品哪！」朋友繼續解釋這把壺，它是由束起的松、竹、梅幹所組成，壺腹秀氣地以竹皮捆綁成型，追求的是一般悠然自得的生活情趣，與其它同名題材的作品有不同的詮釋手法。

它的梅枝部分執拗地扭曲成嘴；松枝穩穩地弓成手把；竹枝硬是在束縛中高出一節；作品彰顯自然界中的共性與自性。

「難得呀，難得，這把壺栩栩如生，難度相當高。」朋友小心奕奕地把壺放在棉織軟布上，「王度呀，你若嫌十萬塊太少，我們還可以……。」

這時候，王度根本不等朋友開口，立刻把「束柴三友壺」攏進口袋裡再也不肯拿出來。

一把「害人壺」推王度進收藏瀚海

結束這趟收藏的驚奇之旅後，王度返回美國僑居地。他心裡惴想著：一百塊美金的茶壺能賣到十萬台幣，一個轉手獲利超過三十倍都不只。那麼收藏就不只是單純地成就個人興趣，還能夠賺錢咧……。

基於賺錢和興趣兼顧的雙重信念，接下來很長的一段時間，王度一頭鑽進紫砂的世界裡。只要看到造型、做工和胎質都達到水準的茶壺，王度幾乎是來者不拒，有錢就收。王度的拚勁兒在收茶壺這件事上表露無遺，很多交易他等不及在古董店裡進行，

都是先向海外下單，然後殺到機場接機，直接到海關去提貨。

　　王度是這樣形容他收購紫砂壺的瘋狂：「我只要手頭上有一千元，就敢買一千五百元的壺，即使入不敷出，連房子都拿去抵押也在所不惜。」

　　這樣的瘋狂行徑幾乎讓他傾家蕩產，所以王度曾經多次戲稱那把「束柴三友壺」真是害人不淺，而「害人壺」之名在王家不逕而走。也虧得王度有個賢慧的老婆孫素琴女士，是她睜隻眼、閉隻眼容忍下來，要不然王度瘋狂的收壺行徑恐怕早已讓他妻離子散了。所以收藏界一度有人稱王度叫他作「壺瘋子」。

　　不過，「壺瘋子」並沒有因為瀕臨妻離子散就收斂瘋狂，已經愛壺成痴的王度更從被動的蒐集宜興茶壺轉變成主動地製作茶壺。他聯合港、台愛茶愛壺的同好一起到宜興下單，由於產量太大，紫砂廠非得從一廠擴充到五廠才勉強應付。當時宜興有百分之九十的壺都賣到了台灣，宜興工藝師的生活水平大大提高，買房買車的師傅大有人在，宜興的製壺工藝師在台灣也都曾享有極高的知名度。

　　此刻，距離王度收藏「束柴三友壺」已經二十多年了，這期間，最為王度喜愛的「束柴三友壺」已被專家鑒定為具有四百多

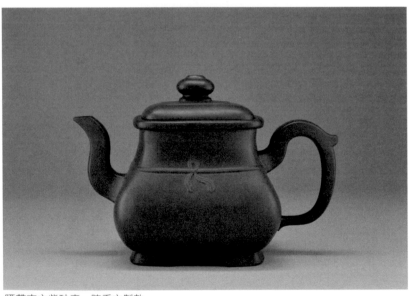

腰帶寺方紫砂壺　陳秉文製款

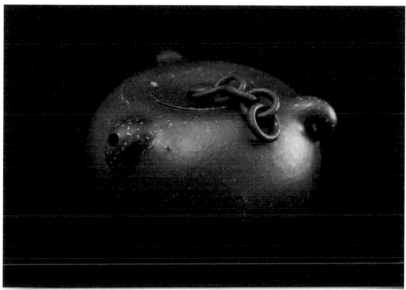

博浪鎚紫砂壺　陳鳴遠款

明治35年寶珠形鳳凰純銀湯沸

年歷史，是目前發現最早而且最有價值的的宜興紫砂壺，世界上僅存兩把。

　　二十年多年來，王度收藏的各式各樣名壺已經多達上千把。在茶壺收藏方面，王度不但擁有「紫砂雜項收藏海外第一人」的封號，「茶壺王」的名聲更是響亮。

　　《紫泥》這部紫砂壺圖文錄更是他第一本個人的收藏品專書。出版後，早引起各界的廣泛注意，也使得學者專家和收藏家們對紫砂壺有了深入的了解。

　　王度曾經說：「在收藏界裡，有錢人經常只買幾樣最貴的文物替自己文化鍍金。但中華文化博大精深，我希望盡力尋找一系列的文物，一邊展覽，一邊編印成冊，希望澤披後人。」

　　「害人壺」的收藏過程的確是一種偶遇，但是從時間的縱軸來看，這何嘗不是一種天命，那是老天爺交給王度收藏的任務。因為有了『害人壺』，王度的收藏行為更瘋狂，但就因為瘋狂才成就了王度的收藏使命。

　　「束柴三友壺」只是王度收藏故事的濫觴，更多精彩故事還得往後說分明。

王度老師小叮嚀

收藏紫砂壺應該挑選精品、真品，台灣和大陸名家製作的紫砂壺都很有收藏價值，尤其是大師級的作品絕對有增值空間。不過，千萬不要為了投資而盲目收藏，因為紫砂壺屬於藝術品，跟字畫等藝術品一樣，存在易進難出的問題，如果投入過多，市場又沒有人願意承接，那資金就等同套牢。所以，不能一聽說是紫砂壺眼睛就亮了，還是得提升個人的收藏品味，以下有收藏清代紫砂古壺的三大竅門可供參考：

一、胎土要養：

陳腐養土是清代紫砂必有的加工程序，因為原生胎土裡帶有大量的「粗紅」、「粗黃」等原礦層生砂顆粒，砂礫感比較重。所以，要成為堪用的優質胎土就必須經過揀泥、水洗、搗碎、加水淘煉等加工程序後，再將泥料放置於地窖陰暗處陳腐養土，經過數十年熟成放成老土之後，才能取出來使用製作成茶壺。這套工法叫做『養土』，就類似陳酒醇酒要經過長時間的發酵一般。

二、壺型要美：

　　紫砂壺的製作工整，壺的質地、大小和出水的流暢度都是影響壺的價值。從造型來看，一把壺是否有價值可以看壺嘴、壺把和壺鈕三個點。

1.壺嘴—它被喻為人的五官，與壺體連接。壺嘴是為倒茶而設置，倒茶的時候，必須出水通暢而不涎水，注水七分而不濺花，直瀉杯底而無聲響，要達到這些優點，壺嘴必須壁薄、光滑，而且壺體的孔眼、壺嘴眼和壺蓋孔眼三者之間還必須有著緊密的契合關係，才能成就好的壺嘴。

2.壺把—這是為了便於握持茶壺而設置，好的壺把除提樑的大小要與壺體協調外，它的高度以手提時不碰到壺蓋的鈕為宜。除了實用的功能考量之外，壺把的造型豐富，是否具高價值則因人而異。

3.壺鈕—為揭取壺蓋而設置。鈕雖小，但有「一語道破」的作用，它的造型變化萬千，是茗壺設計的樞紐部位。常見有球形鈕、珠鈕、橋梁鈕、瓜柄形鈕、樹樁形鈕、動物肖形鈕。

三、收名家的壺：

　　就收藏的角度而言，如果能買有公信力有証書的名家或高級工藝師傅製作的茶壺那是最好，因為一把普通的紫砂壺可能價值幾萬元，但是若能獲得名家製作的茶壺，它的增值空間有時候是很嚇人的，可能十倍都不止。如果財力有限，可以考慮集中火力購買名家壺，因為它上漲的潛力肯定比普通壺大。

　　不過，若回到茶壺更根本的用途，握一把好的紫砂壺，它泡出來的茶湯會有一種香揚氣雅的溫潤感，口感會愈覺香甜。好壺加上一泡好茶，擁壺者，茶緣福緣便油然而生。

刀狂劍痴話王度

　　王度從小就對刀劍有一種莫名的親切感，這可能和他父親相關。

　　王度的父親王兆槐先生是一名軍人，畢業於黃埔軍校四期。當年黃埔軍校畢業典禮的時候，每位畢業生，蔣中正老總統都會親頒一把短劍，王度曾親眼見過父親的佩劍，上面還刻著一行字「黃埔第四期畢業　校長蔣中正贈」。在國民政府時期，父親擔任重要軍職，當年王度還看過父親隨身配帶的兩把左輪手槍，也許是耳濡目染的關係，自幼王度不僅對刀槍愛不釋手，也對刀槍所賦予的正義精神與英雄志節懷著強烈的嚮往；對他而言，「英雄」與「刀劍」實是兩個同義詞。

刀劍名家 始於藏槍被盜

　　王度雖然喜愛刀槍，但台灣因為受到「槍砲彈藥刀械管制條例」的限制，一般人不能收藏刀槍。一九六一年代王度到美國讀書，後來開餐館之後，才開始他的刀槍收藏歷程。

　　按照美國法律規定，一般商家每天的現金收入若在一定額度之上，經過當地警察局局長批准之後，就可以申請隨身帶槍執

照。王度因為開了七家餐館，加上個性海派和當地警官的交情很好，所以很自然地申請到隨身帶槍執照。

那時在美國，持槍有三種執照，一種是隨身攜帶防身的，一種是打靶用的，另外一種則是擺在店家（住家）；其中又以隨身佩槍最難申請，但是王度因為擔任退休警察之友會理事，運用豐沛的人脈關係，最難的佩槍執照也讓他申請到了。

王度佩槍之後，便加入美國「刀劍暨射擊協會」。當時一把槍的價格大約美金三百至五百元，王度陸續收藏了六十把美製及德製的槍枝，其中有不少精品，但後來全部被偷，讓王度傷心了好一陣子。

收藏的愛槍被偷之後，王度把重心轉為收藏手工刀劍。之後更與近百名刀劍同好在紐約組織了「紐約刀會」，每年還定期舉辦展覽。

很多人都以為收藏手工刀劍大概會比買槍容易，其實不然，名刀實在難求。一九六〇年代，當時有收藏價值的手工刀一把最便宜大概五十到一百元美金；但若鑲嵌寶石等裝飾，那就可能要一千以上甚至二十幾萬美金了。

所謂的「手工刀」有兩種：一種是一把刀從鑄造到完成皆出

於一人之手；另外一種則是從鑄造、鍛打、一直到加工等等程序各由不同的工藝師分工進行。

在美國，製刀大師都有排名，排名前十大的名家多數是一人獨力完成的工藝師，他們作工細膩，從訂貨到交貨通常要等待十年的時間。而訂貨也分成兩種方式：一種是先預付一半訂金，等三、五年後再付餘款；一種則是不收訂金，等到工藝師開始製作前一個月才一次付清。價格都是以完成時的市價來計算，只要是出自名家打造的刀劍，一轉手立刻有百分之十至二十的利潤，在收藏界非常搶手。

除了訂製外，每年在「紐約刀會」期間，鑄刀大師也會隨興帶幾把好刀到現場標售。在這時候，你就算有錢也不一定能買到名家打造的刀，因為排隊的人實在太多，主辦單位通常得安排抽籤，想買知名大師的刀劍得依抽籤順序來決定，如果其中有人棄權，才由下一位遞補，但絕少有人抽中後放棄的。因為想購藏的人非常多，所以刀會現場經常搶成一團。大家為了搶購名家製作的刀劍，很多人的手都被割傷，鮮血直流的畫面屢見不鮮。為了安全起見，後來主辦單位就把大師要讓售的刀擺在壓克力櫃裏，而且只有抽到籤的人才可以貼近去選。

天道酬勤　王度躍升世界刀劍十大名家

　　既然愛刀人士眾多，王度又是如何在西洋刀劍的收藏上擠進全球十大收藏家之列？王度笑笑說：「交心嘛，不管工藝師是大師、小師，人心都是肉做的，只要和工藝師交心，那麼收藏名刀、名劍就無往不利。」

　　當時在美國有刀會選出的十大鑄刀師，這些鑄刀師傅大多來自鄉下，平時幾乎沒機會吃到中國菜。王度藉開餐館之便，只要紐約舉辦刀展大會，王度一定大方地請這些鑄刀名師到他的餐廳大啖四川菜。飲食無國界，讓大師們吃得過癮，無形之中就建立起金錢也難買到的感情。透過「吃」出來的初步交情，然後再加上鍥而不捨、真心實意的交朋友精神，王度俘虜了很多刀劍名師的心。

　　王度的西洋刀劍收藏幾乎都出自當時名師之手，如全美排名前四位的莫蘭（Bill Moran）；法蘭克（Henry H. Frank）；雷克（Rom Lake）；史密斯（James Smith）等名師的作品他都有。其中，他最喜歡全美排名第二的鑄刀大師法蘭克的作品。一般要得到法蘭克打造的刀，至少要排隊等五年以上。王度藉著刀會期間的宴飲和法蘭克搏了三年感情之後，終於受邀到法蘭克的家鄉拜訪。這位鑄刀大師的家位在美國和加拿大邊境的蒙大拿州鄉下，大飛機是到不了這樣的鄉下小鎮。但王度為了得到一把好刀，不辭勞苦到丹佛轉機再轉機，最後搭乘一架只容得下六人的小飛機才到達法蘭克的家。在法蘭克家的三天小住期間，王度

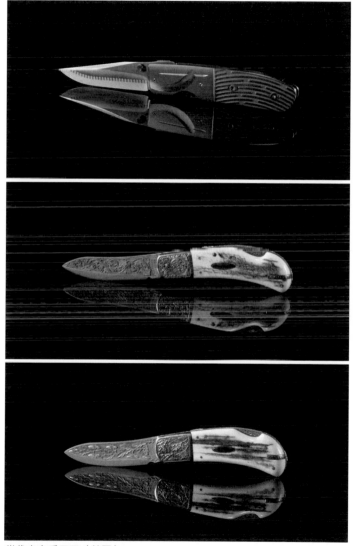

當代名家手工刀（美國）

每天早晨五點就起床陪法蘭克跑步（通常他每天不到十點鐘是不會起床的）。早起還不打緊，由於法蘭克住家附近的環境不是太好，他和法蘭克跑步時還要拿著一支樹枝葉邊跑邊趕蚊蟲，甚是辛苦。但無論如何終於一片真情打動了法蘭克，最後法蘭克同意為王度專門製作一把手工刀，而且在第二年刀會的時候，以八百美元的價格讓售給王度。據說，他可能是第一位只花了一年，就以低價獲得法蘭克刀的人。

另外，為了得到全美第一製刀大師莫蘭的刀，王度也是吃盡苦頭，當時莫蘭是美國第一位用大馬士革鋼做折疊手工刀的師傅。除了藉刀會請他吃飯建立情誼外，王度也曾從紐約開了四、五個小時的車到他居住的馬里蘭州鄉下拜訪他，在王度不斷的請託之下，莫蘭終於同意做刀，經過兩年的時間，莫蘭為王度做了一把普通鋼的直刀。

王度的內人孫素琴女士則最喜歡全美排名第三名雷克做的刀，雷克善作現代折刀，成品線條優美，完美無暇，相當時尚，當時他做的刀一把價格約一千美元。雷克做的刀有註冊商標，最特別的是，會將作刀的材質鑲嵌在刀把上，這是他的專利。

收刀過程中值得一提的還有當時美國排名第四名的刀匠史

密斯，他第一次到堪薩斯州參加世界刀展時，還是二級工匠，但王度看了他的作品後便認為史密斯極具潛力，不久即親自去拜訪他。史密斯的工作態度極為專注認真，他製刀時全神貫注，王度記得很清楚，他去他家拜訪時，史密斯帶王度參觀他的工作室，參觀到一半，紗門居然掉下來了。王度很為史密斯的工作精神感動。而他也沒看走眼，不久後，史密斯果然躍升為名家之林。

史密斯也是美國少數會用大馬士革鋼來製刀的名師，他作出的刀藝術價值極高。當時這些製刀名師在作刀身裝飾時，選用的材質多半是「木頭」和「塑膠」之類的東西，王度建議史密斯可以試著用好一點的材質，譬如犀牛角、象牙、貝類、貴重金屬等，史密斯當時欣然接受並且加以採用，後來也為其他名家仿行，竟從此改變了美國製刀界的風尚，一直影響到今天。王度被列為世界刀劍十大名收藏家之林，事實上對刀劍製作是有實際貢獻的。

當時有人向史密斯訂了一把刀五年都未拿到，王度兩年就可以取貨。不少人因此向法蘭克埋怨；但法蘭克卻同他們說：「我喜歡王度，所以我願意做刀給他，你們要等就等，不等就算了。」

和大師交心，這就是王度收藏成功的秘訣；而由刀看人，也是王度獨具的慧眼。所謂「慧眼識英雄，寶刀配英雄」，王度因刀劍收藏而結識世界級的鑄刀名師，甚至發掘名師，因此就算讓世界上所有的寶刀都讓王度來收藏，又有何不宜呢？

明朝東廠雙刀是最珍愛的收藏

　　王度不只收藏西洋刀劍，他的中國刀劍收藏也很豐富。

　　一九八四年王度自美返台後開始注意到中國刀劍，他覺得中國刀劍和世界其他國家的刀劍相比毫不遜色，不但種類多，品質也相當好。因此，他從一九八五年發起組織「中華民國刀劍協會」，並擔任首屆理事長，協會成立後，交往的刀劍同好大為增加，也因此有機會大量並系統的收藏中國古刀劍。一九九七年他曾在台北來來大飯店舉辦過一次很轟動的「世界刀劍展」，邀集歐、美、日三十多位最優秀的刀劍名家來台參展，每位參展的大師都帶了自己最滿意的作品，世界級的名刀薈萃台灣，這是空前的創舉。刀展獲得各界極高的評價，而經由此次展覽，中國古刀劍也首次公開予全世界的刀劍專家欣賞，他們一致認為這些精美

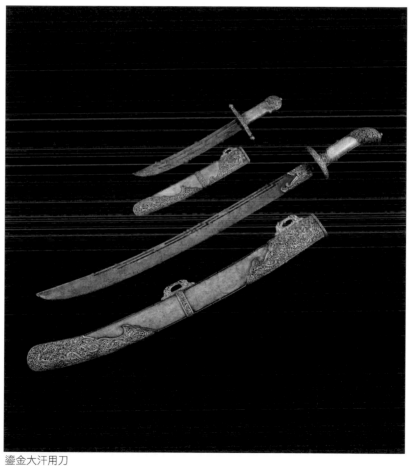

鎏金大汗用刀

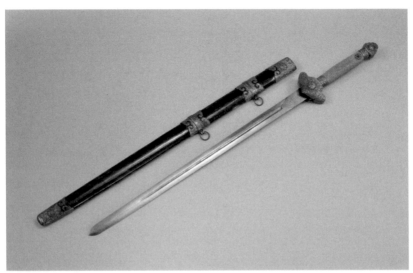

牡丹劍

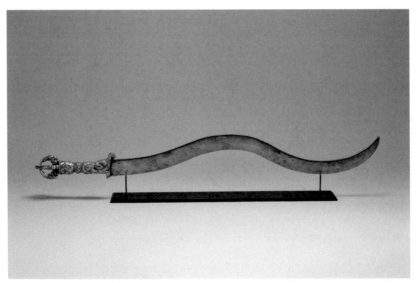

清代　西藏鎏金錯銀水波型法器刀

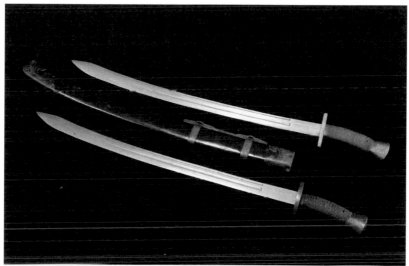

〔明〕東廠雙刀

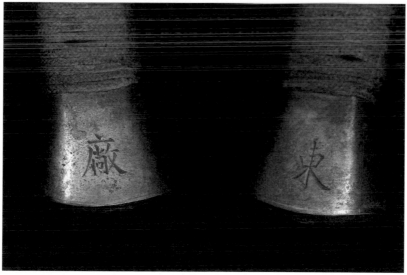

〔明〕東廠雙刀

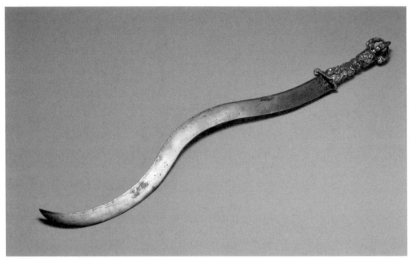

西藏水波刀

清嘉慶皇帝牡丹劍

的中國古刀劍確實是人類最珍貴的文化遺產之一。可惜中華民國刀劍協會自從他卸任後，便暫停運作，因此至今有許多好友都希望王度再披戰袍。

王度二十餘載的刀劍收藏中，最教收藏界津津樂道的收藏包括：成吉思汗隨身佩帶的元代「可汗配刀」、明朝的「鄭和劍」與「雙蛇劍」、清朝嘉慶皇帝諭令特製的「牡丹劍」、西藏「水波刀」等，以及抗戰期間二十九軍大刀隊使用的大刀。但其中最讓王度感覺驕傲與珍愛的則是明朝的東廠雙刀。這把雙刀共用一個刀鞘，刀柄上端內側分刻「東」「廠」兩字；刀刃有一點點砍劈痕跡，但至部刀身完好無缺，甚至一點銹痕都沒有。對照文獻及傳世的實物確定為明朝鋼刀無誤；尤其是鼎鼎大名（或惡名昭彰）的東廠錦衣衛用刀，更為珍貴。王度珍愛這把雙刀除了刀本身的稀有性外，最重要的是這把雙刀充滿著他對故人的懷念。

王度說，從前國立故宮博物院博物院秦孝儀院長就非常喜愛這把雙刀，好幾次到他家來都要他拿出來讓他把坑把玩。二○○六年金門縣政府邀請王度在金門舉辦刀劍收藏展，王度便特別以這把雙刀為主題，定展覽名稱為「英雄」；秦院長及金門縣縣長李炷烽還專門為它題字，而金門酒廠配合展覽所生產的紀念酒也因此以這把雙刀為商標，並配上秦院長題的字。那時秦院長已九十高齡了，還特地親自蒞臨金門出席展覽的開幕典禮。王度一生收藏無數，也舉辦過無數收藏展，秦院長最支持王度了，幾乎所

有王度的展覽秦院長都會參加；但不意這卻是秦院長生前所出席的最後一次展覽開幕……。王度每次跟朋友談到此都不勝難過，這把雙刀對他的意義也由此可知了。

　　王度生就一副英雄氣派，為感謝金門縣政府文化局舉辦那次展覽，同時感念前線官兵半世紀來為國為民的默默奉獻，他藉展覽之便一次贈送金門文化局一百把大刀隊的大刀。這些刀都是經過實戰的用刀，王度是透過友人長年辛苦才收集到的。展出時，有當年目睹過大刀隊英姿的老先生，望著這些殺敵無數的大刀，忍不住留下淚來，留連不忍離去……。王度曾說：「刀劍代表一種氣節，它是鋼做的，寧斷不屈，有志氣的中華兒女也當如此！」

王度老師小叮嚀

　　要評定刀劍的價值並不容易。當代的刀，有人喜歡它的造型和材質；古代的刀，有人喜歡它特有的質感。收藏者自己看對眼很重要，但如果不想看走眼，王度老師有以下的幾點叮嚀可供參考：

公開認證：美國當代的短刀有「鑄刀協會」和「十大鑄刀師」的公開認証文件；日本武士刀有鑑定協會發行的名刀刀譜可以參考。至於中國古刀劍要判定它們的確切年代困難度比較高，如果能從賣家哪兒先知道朝代，再以當時的工法和裝飾風格來反向推敲，那麼看走眼的機會可能就小些。譬如，賣家說他有一把明朝的劍，而明朝的工藝風格講究樸實，所以劍身如果出現太多鎏金鏤空裝飾，那麼買家就得謹慎些了。

　　精選材質：刀劍的材質不外乎銅、鐵、鋼，這其中以大馬士革鋼最受收藏家好評。因為這種鋼是把鐵料反覆折疊再反覆鍛打，經由一層一層地鎚打，在鋼面上會隨著鍛打次數的不同而出現不同細膩的花紋或水紋。而且這種鋼所煉出來的刀劍會比一般金屬更鋒利，所謂削鐵如泥，用的就是這種大馬士革鋼。另外，這種花紋鋼工藝最晚在漢代就有了，漢晉時期最為興盛，所以，如果有人跟你說，他有一把商朝的花紋鋼刀，那麼，你就得提高警覺。

　　刀與劍盛行時代不同：劍，在東漢以前使用較多，春秋以前甚至還愛用銅劍。不過，東漢以後騎兵作戰增加，為了增強砍劈

的強度與殺傷力，刀取代了劍成為戰場上最重要的實戰兵器。至於劍則成為官家仕人身份的象徵，或者道家施法的宗教法器。上面這些知識都可以做為鑑別刀劍真偽或者價值的參考。

如玉如意

就「如意」這項文物而言，王度是海峽兩岸非常知名的收藏家。他所蒐藏的如意不僅數量大而且造型豐富，材質也琳瑯滿目，令人嘆為觀止。二〇〇四年三至四月王度在台北國立歷史博物館舉辦「指掌乾坤——扳指、如意、鼻煙壺特展」，引起相當轟動；其中展出如意一百餘件，令觀眾大開眼界。不少收藏界同好紛紛慕名到展場參觀比較。

王度說，如意是他個人最鍾愛的文物之一，不僅因為如意本身寓意佳美，可以表達他對人們一向的美好祝願；更隱含著他對雙親的思念。「如意者，人如其玉也。」正是他對此一收藏品項的詮釋。

「三鑲玉如意」引發收藏樂趣

王度幼年時，曾目睹父母親收藏的「三鑲白玉如意」，甚是美麗，因此從小就對如意有特別的感情；長大後明白如意借物象形的意涵後，對如意更愛不釋手。不過，真正開始收藏如意，卻緣於在美期間。

一九六八年前後，王度在美國看到幾把從中國輾轉流出到美

國的玉如意，美國人不懂這項文物，讓它躺在古董店的展示櫃中乏人問津。王度覺得真是委屈了這些珍寶，越看越不忍，於是就收了第一把。後來朋友以為他有興趣，便介紹他收藏；而他也開始看書研究，結果認識越來越精，興趣也越來越高，自然也就越收越多。回台灣定居後，發現國立故宮博物院博物院珍藏好多清代的宮廷如意，而那時私人收藏甚少，於是王度就把如意也列為他正式收藏的項目之一。多年收藏下來，算算目前的珍藏也超過三百把了。

　　王度說他之所以會收藏如意，一是鑒於其圓融的造型及祥瑞的徵兆；二是收藏西藏文物後，知道西藏人見面打招呼都說「吉祥如意」，更覺得如意這玩意兒有趣；三是製作如意的材質廣泛，從中可以看出工匠的手藝。然而推動他收藏這項文物的最大動力，卻仍是幼年由家中所收藏的那柄「三鑲玉如意」所種下的情結；迄今，王度每次撫弄他所收藏的如意，都會情不自禁的懷念起他最摯愛的父母親。

從搔背到順心　如意象徵祥瑞

　　中國人有借物象形的習慣，如意的觀念雖然抽象，但如意圓融的造型，代表了「吉祥」概念的具體化，藉由手持如意而寓求「如意」的想望。如意，得利其名，本來就容易得到中國人在精神上的共鳴，在「吉祥如意」這樣的通用語中，如意就與吉祥劃上等號。

　　如意在早期，是形如手指的搔癢杖形式，因寓有搔到癢處、無不如意之義而得名。日後逐漸發展，它的基本造型由杖狀演變為柄部微曲、首部飾以靈芝或雲紋，逐漸與如意的器型相融合後，它便不再只是單純的日用品，而具有豐富的裝飾作用。後來，因為它的造型愈來愈小巧可愛，它的實用功能退化，逐漸向純粹的陳設珍玩和禮物饋贈演化，甚至慢慢的更脫離了實際用途，轉而寄寓了中國人追求吉祥的企望，成為社會各階層都歡迎的飾物與相互饋贈的物品，連廟宇裡都有如意，其形象廣泛的應用於各式圖案與紋飾之中。

　　談到如意的起源，一般認為如意濫觴於戰國末期搔背之用的「不求人」。但部分佛教界人士則認為是源於印度佛教比丘尼的

日用物品之一，它原是一種柄端為心形的手柄，佛教法師在講經時經常手持如意，將經文記在上面，以免遺忘。

但王度則認為這兩種說法都對，因為，依目前考古的資料顯示，最早發現的如意古文物，時間約莫落在戰國末期到西漢初期。中國人的智慧高，因此早就發明了用木棍或竹枝這種如意的原型來搔背；但如意又是天竺佛教重要的佛具之一，雖然它是到東漢時期才隨著佛教傳入中土，但它的原始功能和中土搔背的實用性做了進一步結合則是非常有可能的。而且如意在梵文的原名為Anuruddha，可譯成「阿那律陀」、「阿尼盧豆」等，其本意是「無滅」、「無貧」，這和中國本土原寄寓如意有「吉祥如意」的理想是共通的。所以，就收藏的角度來看，其實不必爭論如意究竟是土產還是舶來品，把它看作是文化的融合亦是對「如意」合理的解讀。

如意寓吉祥　宮廷裡成新寵

早期的如意帶有一些西洋權杖的意味，故僅見於帝王畫像中。王度認為到魏晉南北朝時，由於北方遊牧民族入侵中原，打

破了原來漢人的某些封建觀念，所以一般士人也開始手持如意，而且持如意的方式也從單手的搔背轉變成雙手捧持。

　　雖然如意的起源甚早，但傳世文物則多以明、清兩代為主。明代中晚期，社會經濟欣欣向榮，富有的商人階級因應崛起，也孕育了文房藝術的發展。清初雖承明末大亂餘緒，但歷經康乾維三朝後，不但盡復舊觀，繁華更超越前朝。

　　清朝以滿族入主中原，宮廷中對於如意尤其喜好。雍正年間，大臣向皇室進獻如意已成定制；乾隆一朝，更加風行，宮中無論是皇帝登基、年節、壽誕，或各種各樣的皇室慶典，朝臣間的進獻，或是日常起居的餽贈，無不用到如意。當時清宮認為，如意既是祈福祥瑞之物，帝后王族對王公大臣或旗人子弟便常以如意做為賞賜之用；另外，王公大臣也於節慶時向帝后進呈如意。例如，慈禧太后六十歲壽辰時，滿朝文武就進獻玉如意八十一把，表達萬壽無疆、迎吉納福之意。

　　而歷史的規律向來都是「上所好者，下必甚焉」。宮廷的好尚，更大大助漲了民間製作如意的風潮。如意不只盛行於宮廷，民間商賈也爭相以擁有如意為尚。最有名的例子，便是乾隆朝的權臣和珅，其家產被查封時，清單中便有玉如意一百二十餘柄、

鑲玉如意一千六百餘柄，當時如意好尚之風可見一斑。也因為宮廷對如意的喜好和重視，帶動如意工藝的精進，工匠們無不在創作技巧上別出心裁，各逞智巧。尤其到了晚清，「三鑲如意」的出現，鑲飾技法之堂皇富麗，自然非前期所能相比了。

大體來說，如意的製作使用了大量的吉祥圖案、紋飾，象徵祥瑞。而如意的類型則大致可分為帶鉤式、直柄式、三（五）鑲式、靈芝式、呈祥式、隨形式、犀角式及器物式等，在王度的收藏品中，有一把罕見的珍品「五鑲如意」。

至於如意的材質更是多樣，諸如：黃楊木、紫檀木、花梨木、沈香木、楠木、犀角、象牙、珊瑚、琥珀、瑪瑙、水晶、玉石、翡翠、竹根、竹節、金屬、琺瑯、陶瓷、漆器等，更有複合式的鑲嵌、鎏金、點翠、鎸花等鑲飾設計，可以說是無奇不有。

王度老師小叮嚀

近年來，歸類為中國傳統把玩物件的重要吉祥物——如意，在現代生活中發揮特殊的作用。在國內外的古玩交易市場裡，各類如意無論是古物還是新器都很受到歡迎，無論是祝賀朋友公司開業，還是為家裡的長輩祝壽，花個幾千到數萬元買一柄玉如意

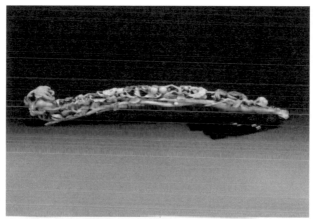

象牙鏤空雕刻二多如意

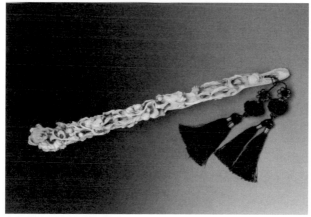

象牙鏤空雕刻三多如意

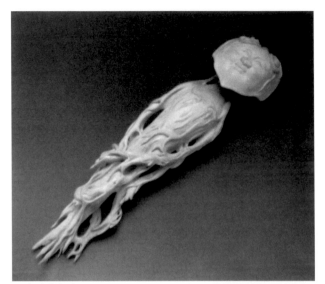

白木人蔘如意

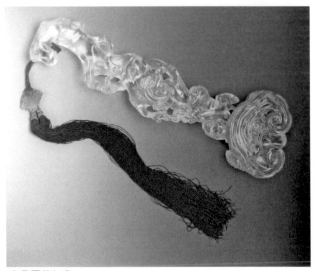

水晶靈芝如意

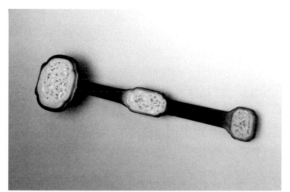

墨玉嵌白玉雙鳥紋如意

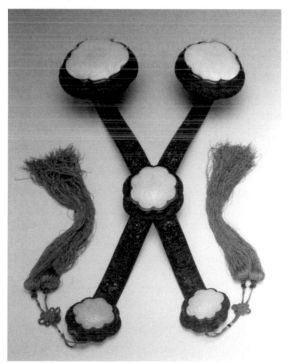

紅木嵌白玉福壽紋雙如意

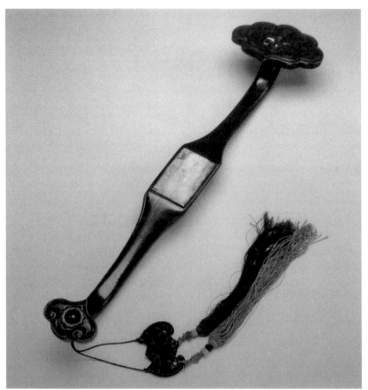

朱漆嵌青黃玉如意

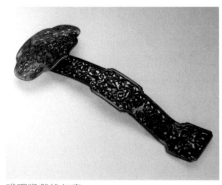

玳瑁猴戲桃如意

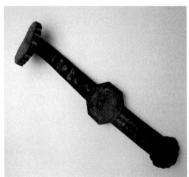

雙龍搶珠御賜古墨如意

送上，表達萬事如意已很常見。至於在公開拍賣市場裡，一柄有年份的玉如意拍個一、兩百萬也是稀鬆平常。不過，收藏如意，王度特別就材質和工藝技巧上還是有些小叮嚀。

質精工巧　如意上選

如意的製作從唐代開始更加講究了，造型逐漸豐富多彩。到了明、清兩期，更從實用品逐漸轉向陳設品和欣賞娛樂的藝術品，它的長度變短適合手握卻根本搆不到背部，主體呈流線造型，整體展現出優美華麗，但不再適合拿來搔背；它柄端原來的手指造型也變為少見的靈芝形、雲朵形……更不適合搔背上癢癢。最常見的紋飾以「靈芝」為主。靈芝有「瑞草」、「瑞芝」之稱，是長壽的象徵，寓意「靈芝嵩壽」。至後世，紋飾題材就變化萬千，如「花開富貴」、「五福呈祥」、「榴開百子」、「福壽有餘」、「富貴合和」等。王度收藏的如意中，最有趣的一把，其雕刻紋飾為攀爬的靈猿，這個題材在當代相當罕見，研究後得知，其寓意「靈猿揉昇」，是清代祝賀老人家大壽的禮物。

若論到收藏價值，或說目前市場的拍賣價值，一般還是認為以清代宮廷裡收藏的玉如意最有增值空間。如前所述，因為宮廷裡愛嘛，風行草偃的結果是，清代宮廷玉如意，不論在材質上還是造型上讓人驚艷的作品頗多，很有收藏價值。

不過，如果你有幸親炙明朝末年玉牌大師陸子岡的玉如意，在不起眼的地方若發現「子岡」二字，那請你一定要睜大眼睛瞧

瞧那鬼斧神工的雕工，因為鮮少製作玉如意的子岡師傅若是出
手，如果不是贗品那肯定就是罕見的珍寶。你一定得多看幾眼，
並且再多請教行家多多比較，以免看走了眼後悔莫及。

珍愛西藏　妙藏心傳

最初與西藏文物結緣，緣自於王度的家學淵源。

和多數華人家庭一樣，王度家是個虔誠的佛教家庭，大廳裡平常就供奉著觀音菩薩。但和多數佛教家庭不同的是，王度的父親因為更深的因緣拜在甘珠活佛的門下，是台灣早年少數甘珠活佛的入室弟子。一九六一年王度赴美國求學，父親還親自為他佩戴了一枚甘珠活佛加持過的觀音項鍊，一直到今天，這串觀音項鍊不曾離開過王度，也可以算是王度第一件珍藏的西藏文物。

達賴開示　西藏文物源源而至

外國人士收藏西藏文物的很多，但早年在台灣卻很冷門。在王度的收藏生涯中，原本就陸陸續續地收藏一小部分佛教文物，但也許是機緣未到，藏品一直無法構成系統。

公元二千年，達賴十四世到台灣弘法，王度這才有幸見到達賴並蒙加持，當時達賴就鼓勵王度說：「現在西藏文物多流落在海外，你是不是可以多花些精神來收集西藏文物？」

受到達賴的鼓勵，王度當下就誓願要盡力蒐羅流落於世界各地的西藏文物，並且在適當的機會到世界各地展覽，以增進世人

對西藏文化與文物的認識和了解。

王度從銅鎏金佛像開始收藏，然後逐步擴大範圍，譬如像各種法器、供器、法螺、法號、經籍、唐卡、嘎烏、擦擦等，後來更及於一般生活用品。彷彿全世界都在幫忙王度實現他的夢想，所以很快地就蒐羅了二千多件西藏文物。

多數收藏家收藏文物時，都喜歡以年代做為檢驗藏品最重要的標準，但是王度則持不同觀點。王度認為，年代固然是衡量文物價值的重要標準，但卻不是唯一的標準。製作水準、精美與否等藝術價值也很重要。而且，有沒有藝術價值？這個關鍵點往往是王度決定要不要收藏的重要因素。

西藏文物種類極多，材質極廣，造型變化之多經常讓人無法想像。王度在收藏西藏文物的過程中，便深為西藏文物精湛高超的工藝技巧所著迷，這種心靈上的豐富享受有時更超過文物的年代價值。

收藏成精的王度曾不只一次地說：「古文物收藏必須基於一種愛好，那是一種情趣，收藏者從中可以享受到局外人體會不到的樂趣。」王度進一步解釋收藏的心得：「能夠和好東西相遇靠的是機緣，至於它的年代是不是夠『老』，並不是決定它是不是

好東西的唯一關鍵。在心態上一定要以鑒賞為樂，才能達到以收藏為趣的目標。」

達賴用印和寶床也來結緣

收藏了兩三十多件西藏文物的王度一直很嚮往西藏，但因為患有高血壓及糖尿病，醫生都說他不適合去西藏。所以遊遍世界各地的王度，到今天仍有個遺憾，那就是因為個人身體因素沒能去到西藏高原！

不過，沒去西藏並不影響他對西藏文物的蒐羅。王度的藏傳珍品多半是從台灣各地收集而來，論地區屬性則以西藏本地的最多，其次是快樂天堂——不丹。說來確是一種因緣，在王度的藏品中有許多西藏貴族或高僧使用的法器，有一批「嘎烏」，那是藏民隨身配戴的一種小佛龕，這批嘎烏是當時藏王及其皇親貴族所使用的，以純金打造後再鑲嵌各種貴重寶石，作工之精細世所罕見。

王度還有一顆達賴五世專用的銅鎏金印。一六五三年，清順治十年，順治皇帝親自冊封達賴五世，並賜給印有漢、蒙、藏、

滿四種文字的金印，金印的全文是「西天大善自在佛所領天下釋教普通瓦赤喇怛喇達賴喇嘛」之印。

　　有了清廷做後盾，達賴五世的聲望大增，其信仰和影響遍及整個藏區，藏區事務日益繁忙，用印的頻率日增。由於朝廷御賜的金印價值昂貴，不便攜帶，康熙年間達賴便依照金印原樣複製了一枚銅鎏金印代替原件，以便隨身攜取，隨時鈐蓋。目前達賴五世的金印原件被收藏在西藏布達拉宮，康熙年間複印的銅鎏金印則幾度易手，也曾被王度珍藏。

　　另外王度還收藏到一張達賴十四世坐過的寶床，現在一直放在家裡的客廳中。王度待人非常隨和，朋友到家裡來都是隨便坐，東西也隨意放置，但王度說，奇怪的是從沒有一個人會坐到那張寶床上，也不會把東西放置在寶床上。看來這張寶床卻是有靈性的。王度很虔誠的說：「這張寶床的主人還在世，我只是暫時幫他保管。」

　　耗時多年王度終於圓夢，他完成藏傳文物的系統化收藏。公元二〇〇三年九月，王度曾在台灣歷史博物館舉辦過一次「妙藏心傳」展覽，展出近千件藏傳佛教文物，當時造成相當轟動。當時製作的展覽圖錄花了不少錢，非常有分量，是王度所出版過的

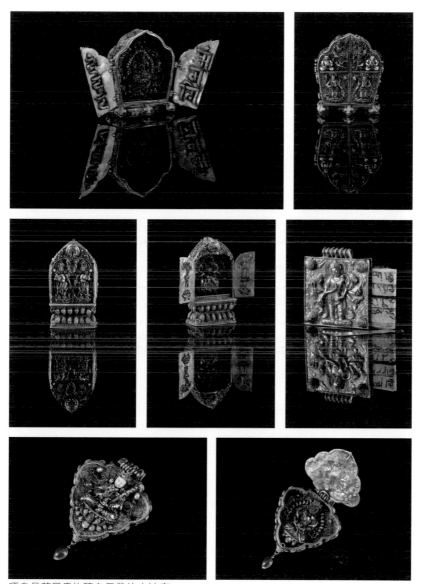

嘎烏是藏民貴族隨身佩帶的小神廟

展覽圖錄中最厚的一本，也是最有紀念意義的一本。因為圖錄封面上的藏文題字是達賴十四世所親題，意思是「來自世界屋脊的人間至寶」。

　　展覽開幕當天達賴十四世的長兄嘉樂頓珠親臨會場，同時還有十幾位西藏高僧也出席。這些高僧中有好幾位直到現在還與王度保持連絡。

王度老師小叮嚀

　　西藏文物的收藏與中土佛教文物不同，對於有意收藏西藏文物的同好，王度的建議是，最好能夠先考証該批文物是屬於那位喇嘛、高僧或出自那個寺廟。因為，在一般人眼裡西藏是相對陌生的，想要精通西藏文物，除了多看書看圖錄，若有可能，最好親自去西藏走個幾回。因為收藏行家對於文物的感覺都有所謂的「上手」與否，那是一種對藏品難以言喻的感覺，若能親自去一趟西藏，體會自然不同，那會比看十遍圖錄都還受用。

收藏西藏文物　先做功課

　　王度還認為，收藏西藏文物最好要先確定一個品項的大方

銅鎏金嘎烏

銅鎏金景泰藍嘎烏

向，或者先確定文物的年份，至少要先確定該批工藝美術品具有你滿意的審美價值。總之，要有一個明確的收藏方向或範疇，才會收到好的東西。

收藏西藏文物冥冥中還得要靠因緣，王度分享了他收藏上的兩點心得：

第一、由於藏傳佛教屬於後期密教，大量吸收了婆羅門教神祇，因此造像種類極為繁多，除了佛的造像變化與大乘佛教接近外，許多菩薩造像是與大乘佛教迥異的，護法類的造像有許多更是大乘佛教所未見。再加上佛教傳入西藏後，與藏族民間神話結合，因此其造像中的許多神祇是漢地佛教非常陌生的。收藏藏傳文物時，對這些造像最好要有一個基本認識，一則可以增加自身收藏的樂趣，一則也可以避免漫無目標的亂收。

第二、就造像材質而言，藏傳佛教文物除了用一些佛教常用的金屬、竹木、玉石等材質外，也常見用所謂「天鐵」（隕石）來製作，其中多以各式各樣的寶石或半寶石來裝飾。由於藏傳佛教傳佈的地區除了

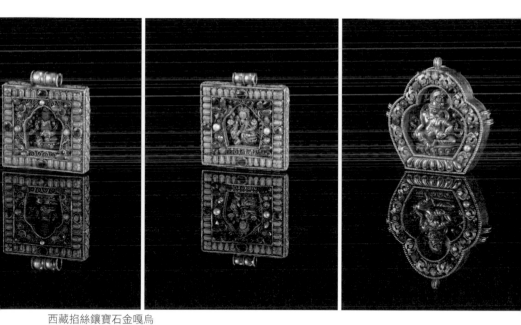

西藏掐絲鑲寶石金嘎烏

西藏之外，更擴及於尼泊爾、不丹、錫金、蒙古等地區，而各個地區對佛像的裝飾手法與風格又往往不同，因此收藏西藏文物，特別是藏傳佛教文物一定要辨別這些區域的特徵與差異性，這樣收藏起來才比較有系統，也比較有研究價值。

英雄策馬　愛馬及鞍

　　馬鞍，在文物界算是一項冷門收藏，但王度在馬鞍、馬具的收藏質量上算是台灣第一人。

　　為什麼會對冷門的馬鞍感興趣呢？王度的回答很妙。他說：「我自小崇拜英雄，英雄故事裡的豪傑之士都有自己的名駒。而我是收藏古文物的，總不能收藏名駒的骨頭吧？」

　　王度大笑說：「人家是『愛屋及烏』，我是『愛馬及鞍』。不能策馬馳騁展現豪情，那就收集馬鞍吧，也算是一種移情作用。」

崇拜英雄　愛馬及鞍

　　王度小時候便很嚮往歷史小說中描寫的馬上英雄故事及人物，如一代霸王項羽乘烏騅五載，所向無敵，一日千里；又如漢朝開國元勳蕭何月下快馬加鞭追韓信；還有那家喻戶曉的關羽千里走單騎、劉備躍馬過檀溪、趙雲單騎救主等故事。王度說他少年時代，對於英雄和駿馬便非常崇拜和偏愛；他甚至認為若沒有這些英雄與馬的故事，很多歷史都將重寫。

　　王度曾看過先總統蔣中正騎馬閱兵的英姿；王度的父親也愛

騎馬，同樣也是英姿勃勃；從前台北青年公園裡有跑馬場，王度年輕時也常去那兒騎馬，想像自己策馬狂奔的姿態很是過癮。不過那時是對馬及騎馬有興趣，對馬鞍及馬具發生興趣則是一九六一年去了美國以後的事。

王度對美國街頭上巡邏的騎警印象非常深刻，那些騎警騎乘的馬匹非常高大，馬匹本身都梳洗得非常整潔，馬兒身上配戴的馬鞍、馬蹬、韁繩等馬具則非常亮麗，這使得騎在馬上的騎警格外英姿煥發，甚至讓人望之生畏。

此外，好萊塢的西部電影中也經常有牛仔整理鞍具，然後一把背起馬鞍走進酒吧的瀟灑畫面，這才讓王度注意到馬具其實也蠻可愛的。王度旅居美國的時候經常看到舉辦騎馬遊行的盛會，譬如西部一年一度的Rodeo大會便是。在這些騎馬遊行的盛會上，每位騎士都把馬匹打扮得光鮮亮麗，令人目不暇給。愛馬的王度，還曾經專程跑去德州看牛仔表演。

王度表示，美國人不但愛馬，對馬具也極為考究，有些馬具製作得非常漂亮，價格更是驚人！這才讓他感覺到馬鞍、馬具也是有收藏價值的。

王度一開始是收藏美國西部的馬鞍，大概是在七〇年代左右

吧。美國人自己也收藏各式馬鞍和各種馬具，而且收得很厲害，因此在美國好的馬鞍和馬具很搶手，不容易收到。王度珍藏著一套西部馬鞍組，上面鑲嵌著許多方形銀飾，整副鞍具是黑色牛皮製成，十分好看；還有一具比較素的，但皮面上刻有許多美麗的花紋，根本就是一件高級的皮雕藝術品。

遼代鞍具　最具收藏價值

　　王度開始大量收藏中國馬鞍與馬具則是回台灣定居以後才著手的。早先，他在香港看到中國古代鞍具就覺得它們非常漂亮，一點不輸給西洋鞍具。但那時古董店裡實在沒幾副鞍具，偶而陳列個一、兩副，但價格卻是嚇死人的高。一九八五年王度再經過香港古董店時才下決心買了第一副中國古代馬鞍，那是一具清朝王室御用的馬鞍。

　　之後，王度開始閱讀一些介紹馬鞍及馬具的書，但老實說這方面的資料少得可憐。只有在故宮出版的圖錄、唐三彩上的馬俑和一些國外拍賣雜誌上偶爾能看到古代中國的馬飾，但這些精美的馬飾已足夠讓王度印象深刻。王度更加肯定馬鞍、馬具一定大

有來歷，因為馬匹本來就是古代最重要與最普遍的交通工具，古人對自己穿著的衣服都那麼講究，對自己乘用的交通工具一定更加考究。所以，王度一頭又栽進中國馬鞍與馬具的收藏去了！

兩岸開放之後，王度有機會親臨大陸親自去收購古馬鞍和馬具。有一次在北京飯店，一家古董店的老闆特地跑來找王度，問他要不要去看一副好馬鞍？王度跟著老闆到郊區鄉下，好玩的是，那位老闆居然從他家床底下拿出一副馬鞍，而且還不好意思的要王度出價。王度看了半天，覺得實在不錯，當場就決定買下，但又怕被海關扣押帶不回台灣，於是王度乾脆出了張飛機票請老闆把馬鞍帶到香港，在香港交給王度，然後再由王度把馬鞍從香港帶回台灣。

這種「謹慎」但繁複的買賣方式，在兩岸交流日漸頻繁後才逐漸簡化。王度之後乾脆就委託古董商到大陸直接蒐購馬鞍及馬具送回台灣，許多古代馬鞍和馬具就漸漸進了王度的收藏寶庫房。

在王度收藏的鞍具中，最特別的是一副遼代皇后御用馬鞍具。包括鞍座、馬蹬、韁繩、胸帶、鞦帶等，材質是銀鎏金，鞍橋上鏤刻一對鳳紋。但有特色的不只馬鞍，鑲在皮帶上的玉石

臥馬更值細看，它有蜷曲的四肢，溫順的低下頭，看起來非常傳神。這樣裝飾巧思，搭配皇后的身分簡直無懈無擊。無論就現有的傳世品或出土實物來看，大概沒有比這套鞍具更早且更完整的了，這讓王度相當自豪，因為它不僅具工藝美術價值，也具學術價值。

二〇〇七年七月王度在國立國父紀念館舉辦過一次「御馬金鞍」個人收藏特展，展出的馬鞍和馬具形制之多、工藝之精美讓很多博物館都自嘆弗如。對馬鞍下過相當研究功夫的王度表示：閱讀史乘，顯而易見，馬既是古代爭戰的要角，也是人民生活的動力，更是一個國家國力強弱的指標。

其實中國人很早就擁有馬具，根據出土的資料顯示，至少在戰國時期就已經有馬具了，但奇怪的是，戰國之後馬具的發展卻停滯不前。一直到魏晉南北朝時期，由於受到「五胡」等草原民族的騎射技術影響，鞍具才又起了一些變革。其中最重要的發明就是馬蹬，從前學界認為這是由西亞傳進中國的，但現在大量的考古實物資料證明馬蹬是中國人發明的，大約在六世紀時才由中國傳到西方。馬蹬的發明，則使人們更容易騎上馬匹，也更能駕馭馬匹，更重要的是騎士從此可以騰出雙手拿武器策馬殺敵，馬

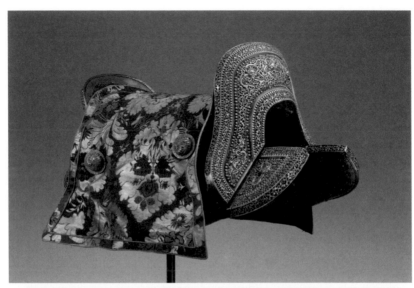

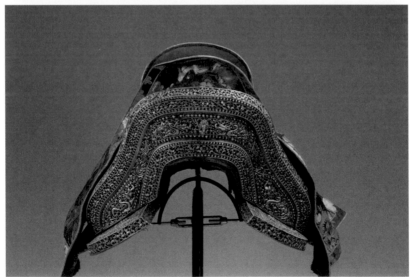

明代皇室的精美馬鞍

具的改革直接改變了古人的作戰方式。

　　唐朝時人們愛馬，對馬的裝具與裝飾十分考究，可惜能看到的實物不多。宋代以後，遼、金、元等遊牧帝國興起，馬具的發展也因此以這些草原民族的製作為主流，明、清承襲之。因此我們現在能看到的馬鞍與馬具，便以明、清時期的為主。此外，則是一些戰國時期的金屬馬飾。這方面王度的收藏也很多，而且是成套的，王度一直想把這些成套的馬飾組合復原起來，看看古代馬匹裝飾的全貌究竟是什麼樣子？光是想像，就讓人覺得趣味盎然。

　　另外，就形制來看，馬鞍有大有小，大的是男人用的，小的則是給女人或小孩用，這從外型上很容易就分辨出來；至於馬鞍的材質，也是玲瑯滿目，王度有幾件髹漆的，算是鳳毛麟角了，多數還是以木質、金屬和皮革三類為主。

馬刺展覽　愛駒不必痛肚皮

　　在中、西方所有馬具中最特別的該算是馬刺，那是一種套在靴子上的齒輪狀東西，騎馬時用來踢馬肚子，馬便會加速奔跑。

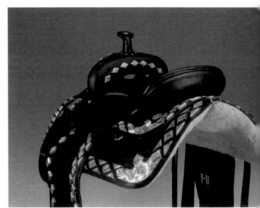

美國馬鞍配飾

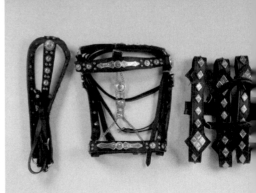

日本精美馬鞍配飾

日本精美馬鞍配飾

但馬經常會被馬刺刺得鮮血直流，看了實在讓人不忍。早期的馬刺都很長，馬兒的肚皮經常會被刺傷，後來經過愛馬人士不斷呼籲請命，美國政府才下令改良馬刺，規定所有馬刺製作都不能傷害到馬匹。據說美國政府官員會正視這件事，主要是因為美國馬具收藏界曾舉辦過一次馬具展覽，展覽中刻意陳列了許多馬刺，同時邀請當時的政府官員來看，結果官員們看了怵目驚心，油然升起對馬匹的側隱之心，回去以後才開始著手立法限制馬刺的長度。

從美國馬刺展覽之後，改善了馬匹肚子不再被刺傷的這個例子來看，文物收藏其實是有它正面社會意義的。任何收藏，不論是文化的、歷史的、教育的或者藝術的，都有它的社會意義！所以王度常說：「收藏品不要怕人家看，因為每個人有每個人的看法和感受，也許看過的人，會因為收藏品而獲得啟發也不一定。」

若說一件收藏品能讓大眾產生一些好的反思或影響，那麼這件收藏品的價值就不是文物本身的金錢價值所能衡量的了。上面馬刺改良的例子，就是文物展最正面的例證。

王度老師小叮嚀

皇室御用馬鞍　精采盡在鞍頭

「馬具」，一般指的是馬蹬、馬銜、馬鞭、障泥、還有絡頭等許多馬的裝飾物。現在我們能蒐藏到的古代馬鞍主要是蒙古、西藏、新疆等這些遊牧民族地區使用的馬鞍，而且以明、清兩朝流傳下來的為大宗，但出土的馬鞍大多破爛不全，鞍墊部分多半殘破不堪，只剩下鞍頭部份是完整的。古人好像也預知這個道理似的，所以馬鞍的工藝表現多半集中在鞍頭上。王度收藏的中國古代馬鞍也聚焦在王室御用的馬具，因為相較於民間把馬具當作交通工作，皇室的馬具更具收藏價值。

王度說，愈是愛馬愈是重視馬的民族，他們對於馬鞍的裝飾愈是精緻愈是美麗。傳世馬鞍的材質以金屬最多，多半以銅或銀鎏金鑲邊。有些會直接把金、銀、寶石嵌進木頭鞍座裡以凸顯鞍具的華麗感，有些則用精緻的鏤空法嵌進金銀寶石。王度說，他個人比較喜歡鏤空法，因為感覺不顯霸氣，看起來比較美麗。

就工藝製作而言，皇室御用或親王貴族使用的鞍具最是考究

與華麗。例如明、清兩朝王室的御用馬鞍，它的鞍橋上都曾鏤刻三爪、四爪，或五爪金龍，有些還設計成精巧的活動式金龍，其做工之精美絕不侷限於單純的交通工具。

　　收藏累積的經驗告訴王度，好像越會騎馬的民族，鞍座也越低。像元代出土的鞍座，它平整地就像一塊獸皮披在馬背上；但是不必靠馬匹來直接維持國家繁盛的民族，就愈愛在馬鞍上表現尊貴。譬如明朝或盛世以後的清代，他們的馬鞍特別是皇室御用的馬鞍，製作地就特別高，就像在馬背上架了一把精緻的小椅子。人坐在馬背上，就像坐在龍座上一樣威風。

　　只不過人威風，馬就累了。

　　王度說，馭馬之術，在於人馬合一。為了皇室的威風，馬卻累的半死，這種馬具又重又有風阻，多半是中看不中用，馬匹既跑不快更跑不遠。不過，就收藏文物的角度來說，王度說，這種皇室喜愛，中看不中用的文物比較有收藏價值。

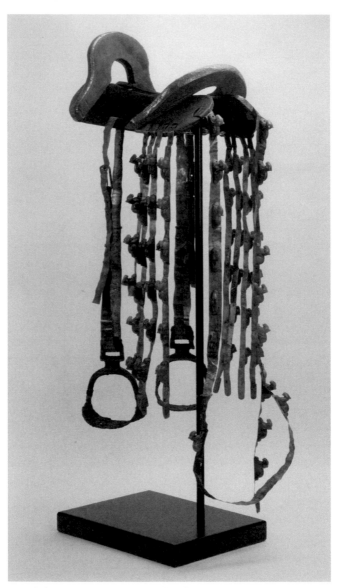

遼代皇室收藏的精美馬鞍最具收藏價值

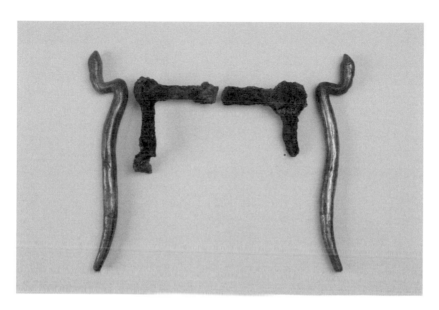

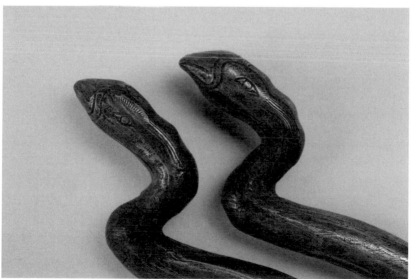

遼代皇室馬鞍配件

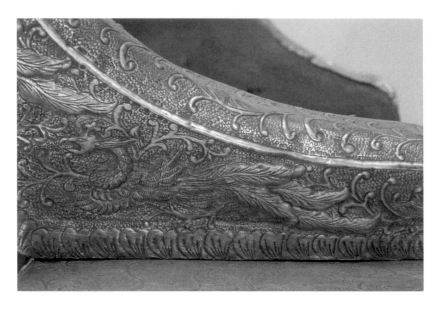

遼代皇室馬鞍配件

玲瓏剔透話牙雕

　　牙雕是以動物的牙為材料雕刻的工藝品，在中國主要用的多是象牙。牙雕的技法與竹、木雕刻大體相同。中國牙雕歷史源遠流長，早在新石器時代，人們就懂得利用骨、角、牙等製成雕刻品，譬如距今七千年前的河姆渡文化便出土了十幾件象牙雕刻的物品；又如一九五九年在山東寧陽縣大汶口遺址出土的「迴旋紋透雕象牙梳」等，皆是現存最早的牙雕工藝品。而一九七八年河南安陽殷墟婦好墓發掘的獸面紋嵌松石象牙杯，更證實中國早在商代就有了專門負責象牙雕刻的專業技術。

　　王度收藏牙雕的歷史非常悠久，其起源則與一段浪漫的旅程有關。

肯亞之旅開啟牙雕收藏

　　談起收藏牙雕的起源，王度忍不住哈哈大笑。他說那與一次浪漫的非洲之旅有關。大概一九七〇年代左右，他參加一次非洲旅遊活動，從紐約經雅典，然後再搭乘小飛機橫越地中海至肯亞。在雅典看了許多神廟與劇場建築，使他對西洋古典文明悠然神往。到了非洲則是另一番原始景象，使他大開眼界！非洲大地

遼闊無涯，一片蒼茫，人身處其間顯得格外渺小，對於像他這樣生在台灣，去美國讀書，然後在美國創業成家的東方人而言是非常新奇的。

當時旅行團聘請了一位白種人當導遊，他的本行是獵人。導遊陪王度他們到處參觀遊玩，對各種野生動物解說尤其詳盡，這其中，以住樹屋的經驗最讓人印象深刻。

所謂樹屋，顧名思義就是蓋在樹上的屋子。王度他們這群遊客必須在下午五點鐘以前爬梯子住進去，進去以後梯子就撤走了。樹屋位於叢林中的一棵大樹上，下方有一個很大的泥水坑，晚上燈火通明煞是好看。

入夜後，大樹底下來了許多野生動物，圍著泥水坑喝水。因為樹屋的主人事先在泥水坑周圍灑了許多鹽，動物們圍著水坑喝水並汲取鹽分，走動聲與嘶吼聲交雜不斷。此種奇觀對王度來說真是生平僅見。而這個樹屋在當地很有名，據說英國女王年輕時亦曾住過，並且還簽名留念。樹屋還有個特色，就是沒有窗戶，只用鐵絲網圍住，因為有時狒狒會爬上樹屋來，如果有窗會發生危險。第二天早晨起來，還會看見許多野馬跑來喝水及吃樹屋主人準備的飼料，也很有意思。

離開樹屋後進入非洲大草原，一路上看到成群的野生動物跑來跑去，甚是壯觀；特別是大象群聲勢尤其驚人，真正的大象比我們想像中要龐大，它們移動時小象在中間，母象在外面保護小象，而公象則分守在最外層的前後左右，一有動靜便張耳伸鼻嘶吼，長長的象牙在半空中揮舞，模樣極為嚇人！

離開肯亞後，旅行團進入坦尚尼亞，晚上住在小茅屋，茅屋四周都是野生動物的殘骸，有時空中還會飄著不知名的野生動物氣味，感覺也很特別。後來又住進比較現代化的旅館，旅館大廳及房間內最常見的裝飾就是各式各樣的野生動物標本，讓人彷彿置身於野外叢林之中。

總之，一趟非洲之旅下來，讓王度親身經歷了一次完全不同於文明社會的野生世界，透過這趟旅程也拉近了他與野生動物的距離。那時國際上尚未簽訂有關大象的保護公約，獵殺野生大象是許可的。在非洲一些觀光景點都有販售野生象牙或羚羊角製作的工藝品，有些是純手工雕刻的，非常精美。王度忍不住隨手買了幾件象牙雕刻品，回美國後越玩越愛不釋手，沒想到就這樣開啟了牙雕收藏。

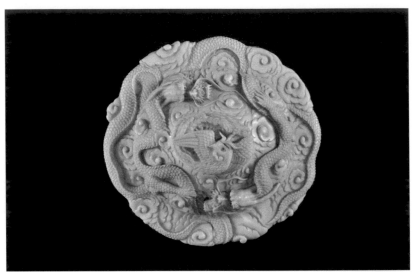

中國象牙精品

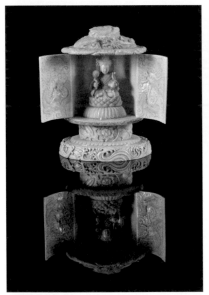

日本象牙佛龕

中國象牙雕刻彩色畫版

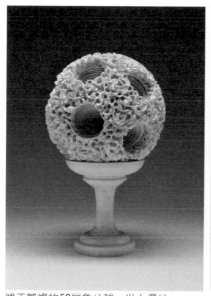

雕工繁複的58層象牙球，世上僅見

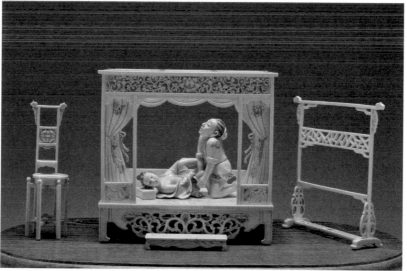

造型完整細膩 盡顯人物神態

認識牙雕要先認識象牙

　　廣泛的牙雕當然不是只指以象牙為材質的雕刻品；在世界許多地區也有不同的牙雕雕刻品。譬如，夏威夷等太平洋群島住民喜歡用鯨魚牙雕刻，北歐地區則愛用海豹牙，東南亞亦常見虎牙雕刻品；台灣原住民則慣以山豬牙做雕刻。這些都應列入牙雕藝術。

　　不過談起牙雕歷史，無疑還是以象牙最具歷史性也最有工藝價值，所以「認識牙雕之前要先認識象牙！」，起碼王度是這麼認為。

　　從學理上說，牙雕工藝所用的象牙是指公象露在口外的獠牙。所有哺乳動物的牙齒或獠牙的化學組成都是相同的。牙齒和獠牙本來是同樣的物質。牙齒是特別的、用來咀嚼的結構；獠牙是伸長的，伸出嘴唇的牙齒，它們從牙齒演化出來，一般作為防禦武器。大多數哺乳動物的牙齒由牙根和牙冠組成。而牙齒和獠牙的結構也是相同的，從裡向外由牙髓、牙髓腔、牙本質、牙骨質和琺瑯質組成。牙髓腔壁上的牙本質細胞向外造成牙本質。

　　象牙雕刻品的牙材主要便是由牙本質組成的，它是牙齒或獠

牙的主要組成部分。牙本質的無機部分主要是碳磷灰石，牙本質內部有非常細小的管道，這些管道從牙髓腔向外輻射到牙骨質。不同動物的牙中的管道結構不同，其直徑從零點八到二點二微米不等。微血管的三維立體結構每個動物也都不一樣。

從工藝取材來分，象牙又分兩種。一種是從剛死亡的大象口中拔出，材質溫潤顏色嫩黃，質地透著絲絲血管纖維，俗稱「血牙」，甚為名貴；另一種是從死亡已久的大象口中取出，呈灰白的鈣化現象，故稱「死牙」，價值較低。

從產地分，世界上的象牙大致來自三個地方。其一是西伯利亞，主要為長毛象，有些為化石；其二是非洲象，象牙長一八至八尺都有；其三是亞洲象，牙較短且細，平均三至四尺。

象牙傳統上被認為是一種有經濟價值的物品，亞、非各國政府尤其認為它是獲利極高的財產，所以過去大象被大量捕殺。自一九九○年起國際上才通過保護公約禁止捕殺大象與象牙買賣。但估計在一些非洲國家裡象牙的存貨仍然很多，加上這些國家戰亂不已，人民為求生計，鋌而走險進行非法象牙買賣者仍多。

王度認為保護野生動物是天經地義的事，人類為了使用象牙而殺大象已殺了幾千年，現在確實應該住手。這也是他從肯亞之

旅獲得的啟示。他說：正因為要保護大象，同時禁止象牙非法買賣，所以現存的牙雕才愈顯可貴。

牙雕工藝　細膩溫潤

牙雕與竹雕、木雕，並稱雕刻工藝中的三大門類，是中國工藝美術史上重要的組成部分。其中象牙雕刻藝術品，以堅實細密，色澤柔潤光滑的質地倍受鑒賞家珍愛，向為古玩中獨具特色的品種之一。唐宋時期象牙製品已達較精美的程度，當時日本遣唐使曾攜帶唐代的象牙雕刻品回國，至今仍存放在日本奈良正倉院，這可能是現存僅有的唐代牙雕實物；明清時期，隨著竹、木雕刻藝術的高度發展，以象牙為材料的牙雕工藝也相應普遍發展起來。

象牙的質地堅實細膩，色澤白淨瑩潤，材料上就是難得的優良精雕材料。如果再加上高超的技藝，那就很容易成為古玩牙雕中的珍品，倍受鑒賞家珍愛。那麼，一件充滿藝術魅力的精品是怎樣雕琢而成的呢？王度根據他親自參觀的經驗說：象牙雕刻一般分為三個大步驟：一是鑿活，二是鏟活，三是磨活。

「鑿活」，包括牙雕的選料和設計。因為象牙本身非常貴重，所以設計師必須先根據象牙的長短、粗細、色澤設計圖案，充分利用每一分每一寸的原材料。

　　「鏟活」，也就是雕刻，是象牙製作中最關鍵的一步。象牙雕刻十分講求神韻，高超的雕刻工藝不僅能刻出完整細膩的造型，更可貴的是要將人物、動物的神態和風韻展現出來。另外，由於象牙在保存過程中容易出現裂紋，所以工藝師還要能靈活巧妙地利用這些裂紋，使雕刻與材料融為一體，讓作品的形象更生動。

　　「磨活」，是牙雕的最後一道工序，採用天然的「搓草」和「光葉」將鑿活後的半成品加以打磨，利用葉子本身細細的紋路既能還原象牙本身的晶瑩潤澤，也不會損壞象牙的牙質。另外，彩色牙雕還要經過「染色」，染色材料有舊照片顏色和國畫顏色兩種。王度說，中國古代的牙雕藝術品，曾在國際藝術品市場上風光多年，九〇年代後歐美國家將象牙列入禁售項目，一時之間，牙雕在歐美藝術市場上消聲匿跡，偶爾才出現於東南亞的藝術品市場上。而他早年收藏的牙雕除了購自各種國際藝術品拍賣會外，絕大多數都是直接向香港的牙雕藝品公司購買；當時至

少有一百家，後來剩不到二十家了。

國寶級牙雕　王度在手

　　王度收藏牙雕二十餘年，除了中國大陸的文物之外，他也收藏日本的牙雕。他甚至認為，日本的牙雕一點不比大陸的遜色。在他百餘件的收藏中，有兩件堪稱是國寶級的。

　　最珍貴一件是一顆有五十八層的象牙球。

　　王度說，現今故宮所收藏的象牙球只有二十多層，那是乾隆年間的作品，當時技術還沒達到現今的水準。至於他擁有的五十八層象牙球又是怎樣做成的呢？王度一點不保留的說：那是工藝師先將象牙泡在一種酸性液體裡使之變軟，然後再一層一層由裡向外雕刻。王度說，這件五十八層的象牙球可能是當今世上絕無僅有的一件。

　　另一件也讓王度珍愛異常的是一床象牙蓆。

　　它是用特製工具先製作出象牙絲，然後用珍貴的象牙絲編織而成的單人蓆。從工藝風格看這兩件國寶級的牙雕都是廣東製的，雖然都不算是古董，但其工藝之精、神韻之美，較之古代文

物一點也不多讓。王度說，國立故宮博物院裡也有一件乾隆皇時期的類似收藏。

王度收藏文物的理念從不拘泥年代和地域，只要是美的東西他都願意收。他常說：「每件古物，不都是從"新"開始的嗎？」很重感覺的王度補充說：「重點是，它跟你的感覺對了，對上眼了，對你來說就有收藏的價值。」

王度老師小叮嚀

真正好的象牙雕刻品價值非常高昂。怎樣才能選到一件精品呢？

王度說：象牙本身有光澤，感覺非常滋潤。即使兩樣看起來類似的東西，從顏色上來說也許都是白的看不出差別，但從牙雕的質感去感覺，就會發現很大的不同，當然價格也會天差地別。

真正的象牙有牙紋，更重要的是要注意它的牙芯，它是從牙齒根部一直通到頂的微血管。從正面來看，根本看不到牙芯。你要從看牙雕的頂部，也就是看它的端部，看是不是有牙芯？這是辨別它是不是真正象牙的一個重要方法。

如果剛巧它又是前述的「血牙」製作而成，那種嫩黃的溫潤

感就會讓這件作品更具價值了。

　　再就工藝技巧來說，由於中國大陸與南亞、非洲各地的經濟文化交流頻繁，象牙原料也隨之引進中國，於是各具特色的牙雕工藝得以充分發展。其中又以北京、上海、廣州為三大中心，北京的牙雕以典雅、高貴、莊重風格見長；上海與廣東則以精雕細琢的小型器著稱。

　　值得一提的仍是宮廷中的工藝品，清代宮廷內有專設的工場，製作供皇帝玩賞的象牙雕刻藝術品。宮廷雕刻藝匠分工細膩，所刻人物、花鳥紋飾多仿照繪畫筆意，著色填彩均有一定章法，作品種類繁多，小自扇骨、香熏、花插、筆筒，大至花卉盆景、山水人物、巨型龍舟、連幅圍屏等。清代的象牙雕刻和其他工藝美術作品的發展一樣，在雍正、乾隆時期是發展的最高峰，可收藏的藝術價值也比較高。

玉指傳馨：扳指和鼻煙壺

　　扳指和鼻煙壺是古時人們把玩的東西，在文物上被歸為雜項。它們以豐富的材質、精湛的工藝，及玲瓏可愛的造型受到古人喜愛，也廣為現代人珍藏。王度收藏扳指和鼻煙壺，不僅是因為對這兩項文物本身的興趣，更基於他本人對中華文物所懷抱的一種特殊感情與志向。

　　王度曾說：「像扳指和鼻煙壺這樣的小玩意兒，中國人也可以把它做地那麼豐富多變，讓人除了覺得精緻外，還會感到一種氣象萬千的博大內涵，這就是中華文物之美！」

　　二〇〇四年三至四月王度在台北國立歷史博物館舉辦「指掌乾坤－扳指、如意、鼻煙壺特展」，除了展出一百餘件如意外，還有五百餘件各式各樣的扳指和鼻煙壺，令觀眾大開眼見，神往不已！王度在展覽中甚至拿出一部份展品讓觀眾現場把玩，讓觀眾透過古人的手澤親身體驗古文物的美妙。王度說：「好的東西要捨得與人分享，收藏也是如此。」

扳指是兵器　數箭齊發

　　大多數的人可能都知道扳指原來的用途是拉弓時套在大拇指

上以保護手指的。但如何在拉弓時保護手指，很多人伸出手掌比來比去就是無法搞清楚。精通古代兵器的王度每次與朋友分享他的扳指收藏時，都很喜歡問人家這個問題，並炫耀他的見解。

王度說古代中國人及北亞遊牧民族，他們拉弓的方式與西洋人不同。西洋人適用五根手指「抓」住弓弦後再連搭上弦的箭一併拉起，這是希臘羅馬式的拉弓法；而古代中國人及北亞遊牧民族則是以大拇指扣住弓弦，其於四指夾住搭在弦上的箭後再一併拉起。

這兩種拉弓法最大的差別是，中國人及北亞遊牧民族的拉弓法一次可搭二至三支箭，而西洋式的拉弓法則一次只能搭一枝箭。當然，中國及北亞遊牧民族使用的弓也比西洋人的大，強度也較強；蒙古人西征時之所以能所向無敵，與這種強力的弓箭配備及使用有關，而這一點是早經學界證實的。經王度這麼一解說，相信很多人對於扳指為何是套在大拇指上？一定立刻豁然開朗。並且會打心底佩服古代中國人的智慧。

王度之所以會收藏扳指，其動機是因為他把扳指視為兵器配備。

王度說他對扳指的興趣是起於在《乾隆狩獵圖》中看到乾隆

皇帝手上戴著一個扳指，他認為這一定與兵器有關。後來查閱相關書籍後證實了他的看法，王度就把它當作兵器配備來收藏；哪知道愈收愈多、愈收愈精，這才發現扳指其實另有一番天地。

「其物雖小，其道大哉」，扳指背後蘊含的人文氣質與性靈真是不容小看！

扳指源流與欣賞

扳指的「扳」是索引的意思，可以寫作「班指」或「搬指」；但寫作「板指」就不對了。

「扳指」一詞是唐代以後才出現的俗稱，唐以前叫做「韘」或「抉」。最早可能是用皮革製作，但未見實物。考古出土最早的實物是商代婦好墓所出的一件玉韘，作成可以套在大拇指上的圓筒狀，下端平齊，上端有斜口，靠下端處還有一個凹槽可以納弦，這是迄今唯一的一件標準器；再來就是春秋戰國時代一種帶有牙勾的韘，也呈圓筒狀，但較扁平。

古人把射箭作為君子必須具備的才藝之一，所謂「禮、樂、射、御、書、數」是也，在很多典禮上都要舉行隆重的射禮，所

以對於弓、矢，及其相關配件是非常講究的。出土的韘所以都製作得非常精美也是這個緣故。王度亦收藏了幾件戰國時期的帶勾玉韘，從中可以看到扳指的早期樣式。

漢代至魏晉南北朝時期，扳指演變成平面的韘形珮飾，製作之精美與紋飾之繁複，令人讚嘆。這是扳指脫離實用功能走向象徵珮飾的時期。到唐代時才又恢復實際用途，而以圓筒狀的形式出現。元代及清代扳指的使用日趨普遍，其形制雖仍保持圓筒狀，但材質則非常多樣，到了後來又逐漸演變成權貴的身分象徵，成了權貴人士把玩的東西，一直到民國初年還有人樂此不疲。

清朝時候扳指除了實用以外，還發展出賞玩與珍藏的扳指文化，其造型雖無太大分別，但在材料、色澤、裝飾手法、施作技巧、表現內容與紋飾風格上，則頗有可述。據文獻記載，當時清宮造辦處便有專門設計製造扳指的工藝師和作坊，許多料器專家、景泰藍專家，和製作鼻煙壺的專家亦兼擅扳指製作。有些講究的扳指且特製有專門的錦囊或瓷套，上面加上穗子，煞是好看！

王度有一組乾隆及嘉慶皇帝御題詩文的玉扳指非常珍貴，其玉質有白玉、青玉、灰玉、黃玉等，製作極工，撫玩不忍離手。

還有多枚沈香木刻製的扳指，其中並有鑲金壽字者，極為稀少。在王度收藏的扳指中，以玉質為最大宗。

　　王度從文獻中得知還有黃金做的，但多年來始終未見實物，於是他自己跑去金店請金匠按扳指實物鑄造了一枚。有一天他問故宮秦孝儀院長有沒有見過黃金做的扳指，秦院長說沒有。王度便拿出來給秦院長看。秦院長又驚又喜，把玩半天，結果赫然發現那枚金扳紙內側居然鑲刻著「王度珍玩」一行小字，不禁放聲大笑，並對王度說：「這種事只有你王度才想得出來！」

鼻煙壺是舶來品　清代製作最精美

　　比起扳指來，收藏鼻煙壺的人更多。王度說他在美國時便開始收了，而且歐美都有鼻煙壺協會，每年都會在夏威夷舉行年會，世界各地的收藏家都會去。現在歐美還有生產並販賣鼻煙，但中國卻早沒有了；中國的鼻煙壺無論造型或材質、製造工藝等，卻是世界之冠，深為國際收藏界所看重。

　　鼻煙壺是盛鼻煙的實用工具，鼻煙是由菸草加上香料然後輾成粉末狀而成，顧名思義它由鼻腔吸入，據說可以去寒提神。十

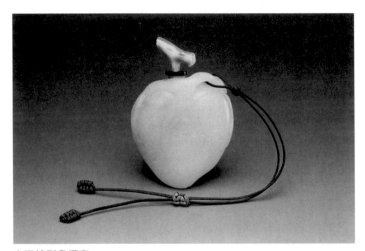

白玉桃形鼻煙壺

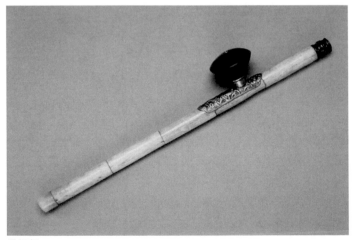

骨煙桿

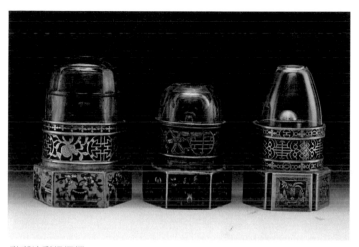

琺瑯填彩銅煙燈

白玉刻花卉扳指（嘉慶御用）

六世紀時便在義大利等歐洲地區流行，後由傳教士傳進中國，除了宮廷貴族人士使用外，也深受西北遊牧民族的歡迎。滿族、蒙古族等少數民族，基本上是過著遊牧和漁獵生活，他們在馬背上或草原上用煙具抽煙既不方便，又不安全，因此用鼻子吸食鼻煙比較方便。

盛鼻煙的工具在西方是煙盒，傳到中國後最初是裝在一般小藥罐內，以後才發展出專門盛鼻煙的鼻煙壺。鼻煙壺的製作，必須小巧玲瓏、堅固耐用。早期的煙壺是用銅、銀、錫等金屬製作的。蒙古以銀器等金屬煙壺為主，遼以瑪瑙煙壺為主，西藏亦以金屬工藝鼻煙壺為主。蒙古族人的財富、身份、地位，往往能從他們所擁有的鼻煙壺質地、雕刻工藝上表現出來。

清代是鼻煙壺製造最興盛的時期。最早由宮廷造辦處製造，康、雍、乾三位皇帝經常以內務府製造的鼻煙壺賞賜給臣下，於是鼻煙壺就逐漸流傳到民間去，進而發展出有地方特色的鼻煙壺來。很多地方大臣也以各地製造的鼻煙壺精品作為進貢皇室或高官重臣的禮物。因此鼻煙壺成為各級官僚及文人士子相互炫耀及把玩的工藝品。

鼻煙壺的製造，由實用品發展到美術工藝的欣賞品和玩賞

品有一段過程。其製造由精到細，由簡到繁，由素面到加雕、加彩甚至發展出精緻的內畫工藝。煙壺一般分為大中小三類，以滿把抓的，體輕殼薄的為好。煙壺造型各異，有宮燈型、背壺型、扁荷花型、佛手型、雞心型等。其質料有玉石、水晶、翡翠、瑪瑙、象牙、珊瑚、琺瑯、青金石竹、玻璃等。作法有陰刻、陽刻、浮雕、內畫、套色、巧作等。鼻煙壺可說是中國繪畫、書法、雕刻以及玉石、金屬等手工藝的集中表現。這也是中國鼻煙壺得以聞名世界，並深受歐美藝術鑒賞家們寵愛的原因所在。

王度老師小叮嚀

珍品　以小見大而能盈握天地

　　無論是扳指還是鼻煙壺，皆以小巧為特色；其工藝美學也以此特色為貴。以扳指言，除了可觀的歷史文化內涵外，也深具人文象徵意義。其物雖小，但卻處處流露著人類追求性靈生活的軌跡。鼻煙壺也是如此，鼻煙壺的設計主要就是方便皇室巨賈隨身攜帶，並且讓人們可以拿在手中隨時把玩的。

　　因此，如何在這麼小的物件上展現出大型藝術品的氣魄與張

力，就是鼻煙壺和扳指製作工藝師所追求的；而扳指和鼻煙壺的藝術價值和市場價格也由此來評定。

　　王度老師舉自己的收藏為例，譬如在他眾多的鼻煙壺珍藏中，他最鍾愛的是一件「白玉帶皮灑金鼻煙壺」。那是一件用完整的和闐羊脂子玉琢磨而成，造型簡單大方，小口、直頸、圈足，壺體一面光素無紋，一面灑金帶皮，全器渾然天成；玉質溫潤，整體以素取勝，感覺不出絲毫瑕疵，把小巧把玩在手中，有一種說不出來的滿足感。

　　這種俗稱「一把抓」的扳指或鼻煙壺，它的精妙之處正所謂「以小見大、盈握天地」，也就是這種結合視覺與觸感的藝術品最真切之寫照！

帶飾三千年　王度精美收藏

　　腰帶在古代是極受人們重視的服飾配件。特別是從唐代開始，由於唐人發跡於西北，以騎射為業，男人服裝造型從傳統的寬鬆形式一改而為窄袖緊袍，以便於馬背上生活。至於上朝的官服，為了配合緊袍的需要，腰上的皮帶便成為重要裝備。而腰帶上的帶板、帶鉤與帶扣（又稱帶鐍）更是古代男子服飾的重要組成，其中帶鉤常與帶環搭配，帶扣則往往搭配牌飾，帶板則與另一種叫「帶銙」的帶飾組成完整的皮帶組套。傳統帶飾由於形制豐富，工藝華美，向為文物收藏界重視之品類，市場流通性亦高。對於如此精美可愛又具研究價值的文物，王度自然也不客氣的列入收藏；而其收藏質量之精則可媲美任何一家博物館。這是王度非常自豪的一項收藏。

分期付款買遼代皇族帶板

　　每個人都有分期付款買東西的經驗，但以分期付款方式來買「腰帶」，這世上可能只有王度一人幹得出來！此事起於一九九六年王度出版了一本《帶飾三千年》圖錄，圖錄封面還特別請美國沙可樂博物館館長、北大考古系李伯謙教授題字。該圖錄內容

包括帶扣、帶勾、帶板、腰帶在內的整組帶飾精品，共計有五百件，件件精彩，其形制之完整與精美可謂舉世難匹，因而引起收藏界及海內外文博界極大之轟動與注意。王度非常過癮與得意，意猶未盡之餘，在逛古董店的時候難免又會特別留意各式各樣的帶飾。有些店家兼收藏同行因讀到那本圖錄，對王度十分仰慕，經常專程跑來找王度砌磋。於是王度又逐漸發現許多以前從未見過的帶飾精品，特別是帶板部分。

因為傳統上，帶板大多為皇室貴族才能配戴，不容易蒐集，相較於先前收藏的帶勾與帶扣，王度這部份的收藏顯得不夠完整，因此王度在出版了《帶飾三千年》後，便一直想對帶板深入研究並加以收藏。在與各界藏家交流過程中，王度接觸過好幾組遼代的帶板，有金質也有琉璃的；雕工精美華麗異常，有些玉板上還鑲粘著許多金泡珠，譬如「金嵌琉璃鑲金珠帶飾」、「鎏金人禽紋帶飾」、「鎏金葵花紋帶飾」等都十分罕見，王度越看越喜歡，但這些遼代帶板價格實在不斐，藏家又不願降價讓售。幾經掙扎後，王度還是決定買下，但卻是以分期方式來付款。

王度自我解嘲地說：「我分期付款買腰帶，但總價不變。其實這也是一種變相的殺價！值得。」

二〇〇五年十月王度受邀於國立歷史博物館舉辦「束玉橫金
——帶板帶勾珍藏展」，更特別在展中亮出多組遼代帶板，令各
方大開眼界。對於這批帶飾王度非常自豪，因為經專家再三比對
鑑定後，每件收藏品的年代都正確。過去，王度一向尊重歷史博
物館的專業與立場，每次在博物館展出他的收藏都很低調，從不
勉強館方對展品說明提出意見；惟獨這次展覽，王度卻非常堅持
要在每件展品說明卡上清楚標示文物年代，可見他對自己所收藏
的這批文物是非常有把握的。

印地安皮帶　引發收藏帶扣興趣

談到為何收藏帶勾帶板？王度說這與他在美國時收藏印地安
人的皮帶有關。

王度在美國的時候，曾看到很多古董店陳列各式各樣的印地
安人及西部牛仔曾經使用過的皮帶環、皮帶頭等帶飾；甚至有許
多搖滾歌手或電影明星等名人配戴過的皮帶，造型豐富，非常好
看，其質料更琳瑯滿目，很有收藏的價值。

王度覺得男人服飾的變化本來就不多，皮帶環大概是身上穿

著中少數可以變來變去的東西；就像女人戴在身上的項鍊、手鐲等配飾也可以變換款式一樣，男人的皮帶頭及皮帶環也可以經常變化，不過男人的皮帶環或皮帶頭更離不開實用價值。

　　有一次，他在一間古董店裡看到一件印地安人使用的皮帶頭，其造型帶著幾分東方味，他覺得很好奇，便問老闆這種造型的皮帶環是怎麼來的？老闆就拿出一本雜誌指著上面的中國古代帶扣給他看，並說那件印地安皮帶環的設計靈感就是從這裡來的。王度覺得很不可思議，在這以前他從不知道中國古人也配戴皮帶，而且還有這麼精美的帶扣。隨後他就開始查閱一些博物館的藏品圖錄及國際藝術品的拍賣圖錄，這才發現中國帶飾的天地原來是如此博大精深且源遠流長。此後他又一頭栽進中國帶飾收藏的深淵中去了！

遼代帶飾　王度收藏最是精美

　　過去學界都認為「帶勾」或「帶扣」是皮帶的組成配件；而皮帶之使用則源自於過馬上生活的遊牧民族，所以帶勾或帶扣的發明應該為北亞或中亞的遊牧民族。但考古發現，在距今四千

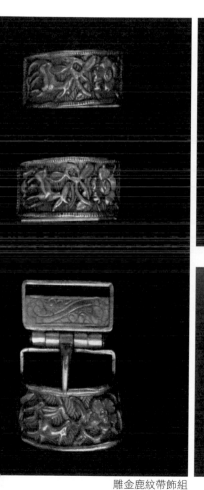

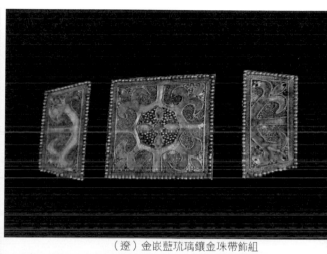

（遼）金嵌藍琉璃鑲金珠帶飾組

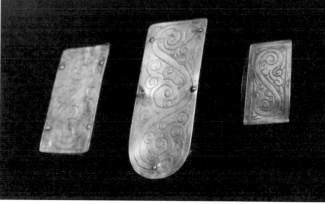

雕金鹿紋帶飾組　　　　　　　　　雕金鹿紋帶飾組

五百多年的良渚文化遺址中至少有四件可以被稱為「帶勾」的玉器。因此帶勾的出現不一定與皮帶的使用有關。河南三門峽西周虢季木曾出土一組由十二件金飾構成的帶飾，為目前最早的帶飾實物。春秋中期以後經戰國時代到兩漢，帶勾的使用十分普遍，不僅有大量的實物出土還有文獻記載；而從一些戰國時代的銅人與秦漢時期的陶俑造型上，更可以瞭解帶勾的佩戴方式。

製作「帶勾」的材質則有金、銀、銅、鐵、玉、石、牙、骨、木等；其形制則依時代及地區不同也有所不同，有的作成棒形，有的作成耜形，還有人形、獸形、鳥型、龍形、琴形、匙形等等。其製作工藝則由簡至繁，或鑲嵌金銀，或包金銀，或雕或琢或鏤空等；有一體成型的，也有接拼而成的。俗語謂「滿堂之坐，視勾各異。」就是這個意思。

「帶扣」的出現較帶勾晚。帶扣又稱帶鐍，它是一種或方或圓的帶環加上活動或固定的叩舌組成，基本類似今日的皮帶頭，使用時將皮帶一端穿入帶環內然後扣上另一端即成。目前所見的帶扣實物都是戰國以後的東西。由於帶扣較牢固，所以很快就受到歡迎，因此到魏晉南北朝時候帶扣便逐漸取代了帶勾。

「帶板」則是皮帶上的裝飾品，自帶扣流行後，為增加皮帶

的裝飾效果，富豪官紳階級往往於皮帶上鑲粘上一塊塊的牌飾，這種牌飾便叫帶板。牌飾若用金子做的就叫「金帶」，用玉做的就叫「玉帶」，用銀做的就叫「銀帶」；但大多數的帶板都不是素面的，工匠們總會鏤刻些花卉鳥獸的紋飾在上面。也有運用鑲嵌技術將不同的兩種材質結合在一起，視覺效果一點不亞於精雕細琢的帶板。考古出土的帶板以五代蜀王王建墓所出土的一組玉帶板最為典型。而傳世實物則以元代和明代的較為常見。

「帶銙」則是一種與帶板功能接近但屬於進階版的另一種帶飾，它也是鑲粘在皮帶上，有些是扣上去的可以取下來，形狀有方有圓，有長有短，比帶板還多樣。這種叫帶銙的帶飾是從遊牧民族的鞢鞢帶演進而來，遊牧民族基於生活需要，都會在腰帶上繫掛一些刀、斧之類的日用工具，這種帶著垂掛物的皮帶傳進中原後就變成具有裝飾性及儀式性的鞢鞢帶。

帶銙的原始功能就是繫掛這些垂掛物的裝置，變成裝飾性及儀式性的帶飾後形制也跟著豐富起來；但由於它鑲粘在皮帶上的位置與一般帶板相同，所以常與帶板混為一談。其實帶板和帶銙兩者並不一樣，唐、宋、元、明各朝對「帶銙」的數量多少以及形制皆有嚴格的規定。以明代官員為例，腰帶上的銙板量增多

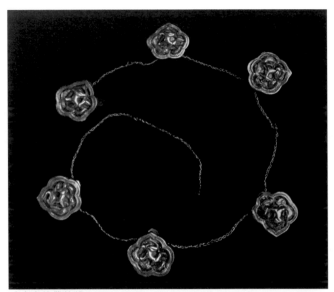

雕金鹿紋帶飾組

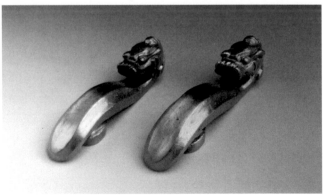

金龍首帶鉤一對

了，最多的有十八銙以上。為了容納更多的帶銙，因此腰帶必須加長加寬，帶銙的質地更加精緻考究，這些工藝上的努力，在在都是為了彰顯穿著者的身分和地位。可見帶銙在明代除了是腰帶的裝飾之外，更有區別身分地位的作用。

　　而考古出土資料中最典型的「帶銙」實物應為遼代陳國公主夫婦墓中所陪葬的束金跨銀鞢韘帶和圭形金銙大帶。至於王度所收藏的數十組遼代帶飾，無論形制、工藝、材質等，與之相比，精美華麗尤有過之，堪稱收藏一絕。

王度老師小叮嚀

　　帶飾工藝是最貼近人身體的工藝品之一，也許從今天的角度來看，在腰間繫條腰帶根本稀鬆平常，皮帶上的帶飾也只是點綴生輝。不過，不同時代產生不同的帶飾，它們背後都關聯著該時代的文化。就因為每個時期有各自不同的創作觀念，表現出來的藝術形式就不盡相同。從收藏的角度來說，這類貼身的帶飾雖小，但憑著對它的了解，就可以忖度使用者的心緒，進一步評量該時代工藝技術的高下，正所謂：「器雖小，意義卻重大。」

　　王度在帶飾的收藏過程中經歷過大風大浪，但有一件看似小事的經驗對王度卻意義重大，迄今令他感懷不已。

官窯瓷做皮帶頭　難忘故人舊情

有一次，有位朋友送給王度幾片大陸出土的宋代官窯瓷片，其質地之溫潤與光澤之高雅脫俗簡直就像玉石一樣，王度非常寶貴。為了增加這些瓷片的價值並方便收藏，他拿了其中幾片跑去金飾店，請老闆切割好並鑲上K金邊以作為皮帶的帶頭，就像古人用的帶扣。

眾所週知，王度一向與國立故宮博物院博物院秦孝儀院長十分交好。秦孝儀院長生活十分簡樸，生平更鮮少收受任何人的禮物。王度注意到秦院長腰間繫的一條皮帶少說也用了二十多年。

於是他就跟秦院長說：「我如果送院長一條新皮帶，我想您絕不會接受；那麼我送院長一塊用碎瓷片做的皮帶頭您應該不會介意吧？」

王度邊說邊把自己腰間繫的同款皮帶頭亮給秦院長看，沒想到秦院長眼睛一亮，居然接受了王度的隨身之物。

這之後，秦院長幾乎每天帶著這條官窯瓷做的皮帶頭，而且常秀給朋友看，看後總是很得意的說：「這是王度送的」；有幾次王度本人也在場，弄得他很不好意思。

女性朋友之間如果關係親密、友情深厚，俗稱手帕交，就是交情好到可以連隨身的手帕都拿來交換使用。而男性朋友之間沒有手帕可交換，王度卻可以和秦院長共用一塊皮帶頭，若說兩人是掏心掏肺的「帶扣交」亦不為過，可見兩人的情誼至深哪。

　　「可惜秦院長過世了……」王度現在每次想到秦院長展示皮帶頭給旁人看的神情，彷彿院長的音容相貌就在眼前。

　　「真是令人不勝懷念啊……。」王度悠悠嘆了口氣，另一手則不自覺的撫摸著自己腰帶上同款的瓷片皮帶頭。

　　小小的一方貼身帶飾，彷彿帶著王度跌進對故人無盡的思念……。

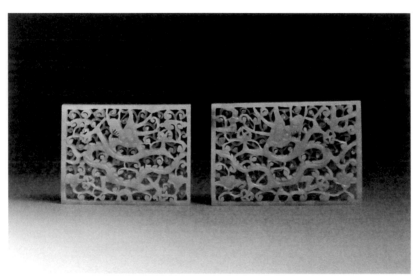

（明）白玉鏤雕蟠龍紋帶飾組

一柄掌中鏡　映出收藏心

女人愛照鏡子，大男人王度對鏡子也情有獨鍾。

「我愛鏡子，」王度笑說：「但是可別懷疑我的性向。我愛的鏡子依然和收藏有關，我愛的是銅鏡。」

賣屋賣地　成就台灣鏡鑑翹楚

一九八○年代的某一天，王度在古董店遇到一位收藏同好。這名收藏家從口袋裡拿出一面小鐵片，乍看之下還不知它是何物，但細看才發現這鐵片有兩個面，一面佈滿紋飾相當精美，另一面則是光可鑑人可以拿來當作鏡子用。原來這鐵片大有來頭，它是一面古物，屬於唐朝的掌中鏡。

在中國古代的銅鏡鑄造史上，唐代銅鏡以題材新穎、紋飾華美著稱，無論在製作技術、鏡的外在形式和花紋藝術風格上都有獨到之處。這面銅鏡顯然是唐鏡中的傑作，連一向以英雄自許的王度都被這面女子專用的銅鏡給吸引。

此後王度買了許多鏡鑑的書籍仔細研究，這才曉得鏡子的世界竟是如此精細美妙，方寸之間凝聚著深厚的文化內涵。銅鏡，它不僅孕藏著中華文物的精粹，也是世界古典工藝美術中的重要

參考資料。更令王度興奮的發現是，歷史上居然也有一個跟他同名同姓的人，即隋代的志怪小說《古鏡記》的作者「王度」，這使得生於一千多年後的王度不能不起而效法！

鏡鑑是古代人理妝照容的生活必需品，用地久了，漸漸融入中國人的文化意識裡。唐代長孫皇后將「以銅為鏡可以正衣冠」的道理引申為「以人為鏡可以明得失」，由此可知鏡子內在的文化意義更超過它本身的實際用途。有了這點體悟之後，王度一頭栽進鏡鑑收藏的堂奧，並且難以自拔。

為了大量且有系統的購藏古銅鏡，二十年前王度雖然早已債台高築、境況窘迫。但為了收藏，王度還是痛心將父親王兆槐留下來大湖山莊的房子割愛，忍痛以三千八百萬元賣掉房子，再用賣屋的錢，換來了一堆夢寐以求的「破銅爛鐵」。

省錢收藏家　陪寶鏡坐頭等艙

王度收藏的奇鏡甚多，包括：明代景泰藍大銅鏡、稀有的三山鏡、銀殼海獸葡萄透雕掌中鏡、菱花四靈透雕獸紐花鳥紋鏡等。其中最讓王度津津樂道的是一面被記載於世界金氏紀錄中，

為目前世界最大且品相最完整的古鏡，它是明代的掐絲琺瑯鏡，直徑四十四點五公分的鏡子，原為宮廷御用鏡，鏡體整體鑄造，鏡背的邊沿鑄接在鏡身上，銅質精密，鏡身厚重，鏡背正中雲紋鈕為焊接花工藝，背部以松石綠琺瑯料為底色，掐絲琺瑯葡萄藤葉紋，構圖細膩生動，鏡面原有鎏金，隨著歲月的流逝，鎏金多已磨損，但仍不失當年輝煌。迄今為止，同類的掐絲琺瑯鏡尚知存於世上的還有兩件，一件藏於北京故宮博物院，另一件被瑞士收藏家私人收藏，這面銅鏡堪稱傳世奇珍。

　　為了得到這面世界級的珍貴寶鑑，王度多次遠渡萬里之外的紐約，與古董商前後殺價一年多，最後才在自己可以接受的條件下成交，至於確切的交易數字王度則收斂起慣有的笑容說：「它都讓我傾家蕩產了，不能說，不能說。」

　　由於這面掐絲琺瑯鏡實在得來不易，所以拿到寶鏡的剎那，心中的欣喜真是筆墨所無法形容。

　　「我太高興了。」王度回憶起購得珍寶的剎那，「我讓這面掐絲琺瑯鏡搭商務艙回台灣。」

　　王度平時非常節儉，往返美台兩地一向搭乘經濟艙。但為了完整無缺的把這面得之不易的寶鏡帶回台灣，王度特別買了頭等

艙帶著寶鏡上飛機，一路上鏡不離身，連從紐約到安克拉治落地停留的一小時期間，王度都不辭勞苦，無懼寶鏡的重量，提著寶鏡下飛機休息，一個小時之後再提著寶鏡上飛機。這面鏡子跟著王度上上下下在飛機上折騰了四次才帶回台灣，當時連空中小姐都百思不解這個頭底艙的客人究竟提的是什麼。這一路上雖然辛苦備嘗，但提著稀世珍寶的感覺，二十年後想來，王度心中都還興奮不已。

以史為鏡知興替　以人為鏡知得失

在正式蒐集古鏡之後二十年，二〇〇一年王度在國立歷史博物館舉辦了一場「淨月澄華 息齋藏鏡——王度銅鏡珍藏展」，展出他個人所珍藏的古鏡一百面，展覽期間，獲致各界熱烈回響。

目前中國大陸銅鏡藏品最精者，以上海博物館稱冠。二〇〇一年王度舉辦銅鏡展時，上海博物館館長、也是國際知名的銅器專家馬承源先生除為圖錄題字外，也偕該館副館長、銅鏡專家陳佩芬女士來台參加展覽開幕典禮。這場展出，在當時的收藏圈可謂盛況一時。

回首銅鏡的收藏歲月，王度從入門時的疑惑進展到能夠求真求精，從數大到求稀，這一路走來感慨萬千。王度表示，鏡的起源甚早，在距今約四千多年前的齊家文化中便有帶紋飾的青銅鏡實物；爾後歷經商周、秦漢魏晉、隋唐宋元，到明清的綿延發展，製作技術日精、形式內涵也日見豐富。銅鏡紋飾主題與裝飾手法，不僅反映出各歷史時期的社會生活，而且也反映出各時代的審美情趣和藝術風格；例如：漢鏡恭謹、唐鏡富貴、宋鏡淡雅。青銅鏡依照紋飾及工藝，又大致可分為幾個輝煌的階段：

　　戰國時代：銅鏡薄如紙板，紋飾奇特，製作精美。

　　漢代：西漢鏡紋飾線條簡單，多星雲、吉語；東漢鏡紋飾線條複雜，多畫像鏡。「LTV」是漢鏡上最奇特的紋飾；此外，漢鏡上也出現了中文字。除了銅鏡以外，王度也收藏極為稀有的西漢銅鏡架，目前全世界僅有兩件，另一件現存於紐約大都會博物館。

　　隋唐：唐鏡的鑄造華光冠世，為歷代第一。銅鏡至此一階段，精緻而厚重，紋飾活潑自由，鏡的形制除了圓形和方形之外，首次出現菱花形鏡和葵花形鏡。

　　宋代：宋鏡的紋飾無法與唐鏡媲美，但因受到道教影響，

喜歡以道教神仙故事為紋樣。此時還出現了鐘形、鼎形與心形鏡，還有八卦鏡。

明清：出現大鏡及以景泰藍為材質的掐絲琺瑯鏡。

王度老師小叮嚀

要如何判斷一面銅鏡的收藏價值？王度說，首要是看它鏡身完整的程度，至少不能有明顯的裂縫或冲痕。

然後就要看它紋飾的精美程度。製作工藝是否精美，是判斷銅鏡價值的重要因素，因為收藏價值不僅表現在花紋等的藝術價值上，還是中國古代文明的一種象徵。特別在工藝方面，古銅鏡製作是一種很容易失傳流逝的瑰寶，這也是當代中國人富足之後開始重視銅鏡的原因！就是希望人們重新去認識及深入研究銅鏡的真正價值。

再來，就是要考証它的製作年份。中國銅鏡歷史源遠流長，大約在西元前兩千年，從青銅時代的初期開始出現銅鏡，歷經商、周、秦、漢、隋、唐……。但在拍賣市場上，主要還是以戰國、兩漢和唐代的銅鏡為主。

王度說，古銅鏡的價格主要還是取決於它製作的年代和珍稀

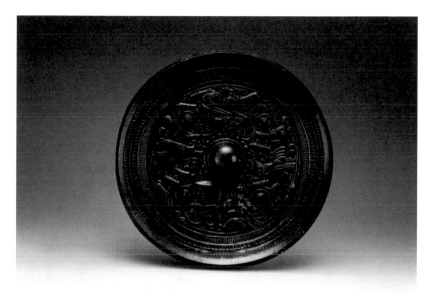

（東漢）西王母銘神人物畫像鏡

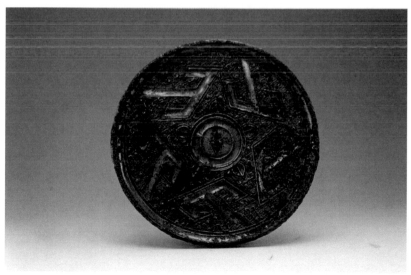

（戰國）羽紋地五山鏡

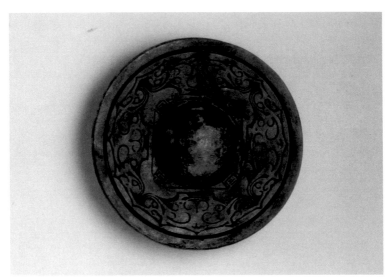

（東漢）君宜高官銘四葉八鳳紋高紐鏡

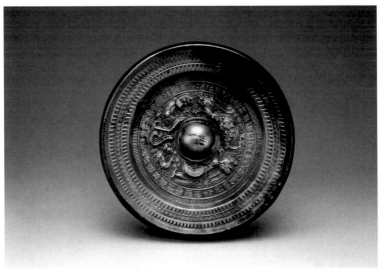

（東漢）工氏銘雙龍一虎鹿紋鏡

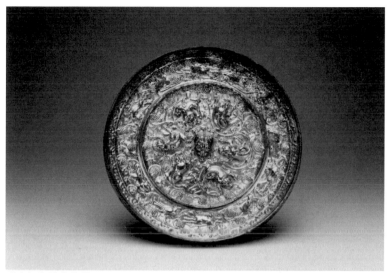

（唐）海獸葡萄鏡

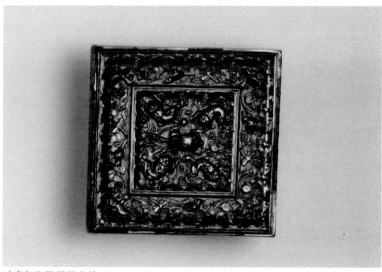

（唐）海獸葡萄方鏡

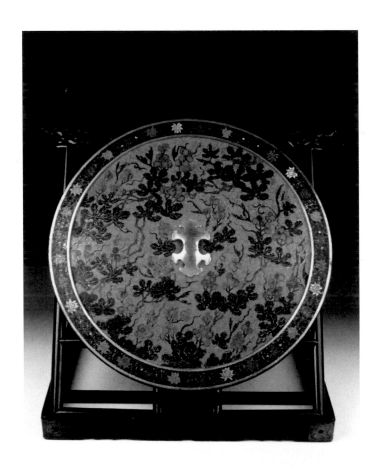

（明）銅鎏金葉形鈕葡萄藤葉紋琺瑯大鏡

性。戰國時期和唐代的銅鏡價格最高，其次是漢代銅鏡，宋、元時期的銅鏡價格相對較低，明、清時代的銅鏡，除了像王度自身收藏特別珍稀的景泰藍掐絲琺瑯鏡之外，愈往後期價格愈低。因為商周、秦漢、隋唐時期所生產的銅鏡，是代表著該時期獨一無二的珍品，也反映出該時期工藝美術的水準，珍稀程度決定它的市場價格。

目前市面上的漢唐銅鏡仿品很多，王度特別提醒，這類銅鏡從宋代就開始有仿造的了，現在的新仿品幾乎可以以假亂真。其實真品漢鏡花紋精美清晰，黑漆或水銀沁入器體，不易拭去；而宋代以後仿製的和當今新仿的漢鏡，多採用真品翻模鑄造而成，花紋不甚清晰甚至顯得模糊。而且它的銅質呈黃紅色，黑漆或水銀顏色，本身光潔度差，在鑑別上要特別小心。

再次整理銅鏡，再次遇見民族的智慧與滄桑，王度內心有無限感慨。這些閃爍著歷史光輝的古鏡，就像過往時代的見證，默默述說著人間的悲歡離合。銅鏡若有靈，當知「以銅為鏡知容貌，以史為鏡知興替，以人為鏡知得失。」其實鏡子已不只是單純的鏡子，一面鏡子就是一段歷史，當我們澄心靜慮面對它的時候，一切興衰榮辱自然也昭然炯照了。

百年煙痕：鴉片煙具

　　鴉片煙具絕對是一項冷門收藏，偏偏王度就收藏著許多鴉片煙具，而且還因為這項收藏讓他和法務部調查局結下了不解之緣。王度的鴉片煙具收藏質、量皆精，除了各式各樣的煙筒及煙桿外，還有鴉片床、鴉片燈、鴉片杓等等；王度說如果不是為了擔心持有鴉片是違法的，保證連鴉片球他都會收藏個一兩箱。

　　不過，僅就中國近代史而言，世界上恐怕再沒有比這項文物更令國人傷心的了！

展覽意外　開啟塵封收藏

　　王度收藏鴉片煙具是很久的事，但他很少跟人家提過；一般人也不知道他有這麼多的鴉片煙具文物，而這些塵封的收藏得以重見天日卻非常偶然。

　　話說二〇〇四年六月，當時國立歷史博物館正在準備一項紀念林則徐與反毒運動的「百年煙痕」展覽。這個展覽本來是福建林則徐基金會向台灣提出的一項交流展，但福建方面籌備不及，致使展出文物無法於預定期限內來台，而原來排定的展覽檔期又不能更改，當時史博館展覽承辦人蘇啟明急得不知如何是好。

有一天正巧王度到史博館參觀，在走廊上被蘇啟明撞見，蘇啟明隨口問他家裡有沒有鴉片煙具？王度說有呀！這真是讓蘇啟明喜出望外，二話不說當天下午就跑去王度家裡看他的鴉片煙具收藏。

　　在蘇啟明的「緊急應變」下，這項反毒展覽除了展出大批與林則徐及鴉片戰爭有關的歷史照片外，更在主展廳裡展出了一百二十幾組鴉片煙具，整個展覽實際上變成了王度的鴉片煙具收藏展。王度後來逢人就說：「我從來沒想過要為鴉片煙具辦展覽，沒想到卻這麼『偶然』的辦了一次鴉片煙具展。」

反毒品運動　結緣調查局

　　「百年煙痕」展因展覽主題涉及反毒運動，為擴大反毒教育宣導，主辦單位同時也邀請了調查局緝毒中心、法醫研究所、衛生署管制藥品管理局等單位協辦，以豐富反毒資料。正巧那時調查局緝毒中心一直想成立一個毒品防治陳列館，除了展示各種查獲的毒品樣本給參觀的民眾心生警惕之外，更希望展示多樣的毒品吸食用具來豐富展出內容。「百年煙痕」展覽開展之後，調

查局官員應邀到史博館參觀,當他們看到那麼多鴉片煙具很是驚訝,連聲追問:「這些東西是誰的?」

因著展品,調查局就這樣結識了「一代收藏大師」王度先生。官員們毫不保留地將他們正在籌設毒品防制陳列館的想法告訴王度。王度也爽快的答應了,用他自己的座右銘來說,那是「知足、惜福、感恩、捨得」,用古代的講法就是「任俠好義」。

再加上,王度先翁王兆槐先生是黃埔軍校出身的軍官,長期從事軍事情報工作,與調查局甚有淵源。王度基於這份先輩的情緣,以及他一向強烈的愛國心與對社會公益之熱心,於是慨然捐贈了五十幾組件鴉片煙具和一張鴉片煙床給調查局陳列。這番義舉立刻震動調查局上下,其後經過幾番陳報與討論,終於由法務部正式聘請王度為調查局名譽顧問以資感謝。據瞭解,調查局自開局以來也只聘過三位顧問,其中一位已經過世,另一位就是鼎鼎大名的國際刑事鑑定專家李昌鈺博士。王度非常非常珍視『調查局顧問』這份榮銜,最難得的是他與李昌鈺博士還是強恕初中同班同學呢!

當王度在打包準備送給調查局的鴉片煙具文物時,為運送方

十二孔煙斗架

五孔煙斗架

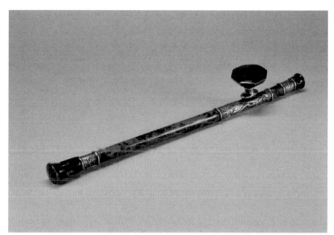

玳瑁銀頸煙桿

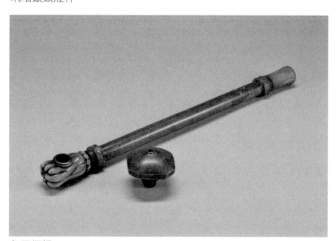

象牙煙桿

便特別請人將一座鴉片煙床拆開，拆開以後在床腳內側赫然發現「大清嘉慶元年造」幾個字，王度與拆卸的人都嚇了一大跳。面對這樣一件有年款的古董，「到底是捐還是不捐呢？或者換另外一件吧？反正都是鴉片煙床嘛！」王度一時間陷入天人交戰的困境。

但很快他又回復了灑脫本性，他非常肯定的對所有在場的人說：「捐！說出去的話要算話，一點不能打折扣！」

煙具本無罪　沉重的鴉片煙槍

王度收藏鴉片煙具是起於二十多年前在香港的一場古董拍賣會上，那時拍賣公司拿出一批鴉片煙具來，可能因為年代不算久遠竟無人問津，王度看到這些煙具包括象牙和寶石製成的煙桿、紫砂製的煙斗、琺瑯製的煙燈、黃楊木製的煙斗架……，幾乎和鴉片相關的器皿什麼都有，而且製作非常精巧，形制也相當完整。

王度心想，就算當作是工藝品來收藏也是很有意義的，於是便一口氣把它們全部買下。爾後他走訪國外的古董店，有時也會再碰到一些零零星星的鴉片煙具，只要品相不錯他都會買下來。

據他所見所聞，絕大多數的鴉片煙具文物不是在香港就是在東南亞，偶而也會在美國一些華埠出現；王度說這些東西都是從大陸流出來的，因為「解放」以後中國致力掃除不良習俗，像鴉

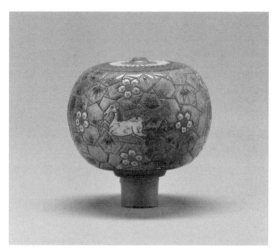

十二孔煙斗架

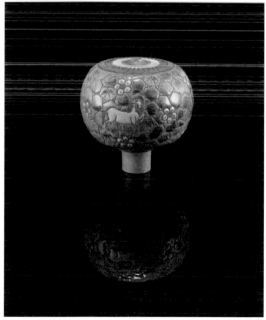

十二孔煙斗架

片這種害人不淺的東西肯定會在大陸絕跡的！

其實，清朝中葉以後，由於當時社會各個階層都有鴉片吸食者，因此，伴隨著每個人身份的不同及各自的喜好和欣賞水準，鴉片煙槍材質品種也不相同，所製作的鴉片煙槍的工藝和技術也不盡相同，因而就會有各種各樣形式的煙槍。它們的質地、品樣、裝飾等也是多種多樣。一般來說，官吏、縉紳等有錢人家所用的煙具（煙槍，煙燈）較為名貴，有犀牛角，有象牙製的，有寶石或玉石鑲嵌等，至於一般販夫走卒老百姓用的只能是竹製而簡陋的煙槍。

而王度對鴉片並不陌生，他小時候時常看到鄰居長輩們抽大菸，那種一桿在手夫復何求的表情任人看了都會羨慕；但也常看到一些抽鴉片抽到門庭敗落以致無米下鍋的慘狀，當鴉片癮上來的時候，無論抽的人是貧是富總是一臉痛不欲生的掙扎，那種恐怖情景更令他印象深刻！王度說鴉片這玩意兒總結了近代中國衰落與不振，也是中華民族百年來所有動亂與不幸的起點。

王度老師小叮嚀

對於鴉片這類害人誤國的「文物」，以當今的角度來看，毀滅它尚且不及，怎麼還去收藏呢？

「原因無它，煙具本無罪，只要它夠好，我就收！」王度說，因為從工藝的角度來看，好的鴉片煙桿其實每一件都是上乘

的工藝品。

王度收藏著從官宦或巨富人家家裡流出來的各式鴉片精品。包括：有犀牛角和象牙製成的煙槍，煙槍上鑲有各種珍奇寶石；有用紫砂製並且細描紋飾的煙頭，更有珍貴的丹頂鶴骨鑲嵌的煙嘴、琺瑯製的煙燈、黃楊木製的煙斗架……，幾乎和鴉片相關的器皿王度什麼都有，而且製作非常精巧，形制也相當完整而且各有特色，許多藏品都堪稱工藝精湛落落大方。若不考慮它們之前的用途，其實是非常好的收藏品。

王度也坦承，目前專門收藏鴉片煙槍的人並不多見。不過，在許多古玩市場和文物店裡還是找地到出自官宦或富貴人家的精品。有時候，同樣的事情也可以換個角度看，特別是當時空環境異位時更可以用一種比較高的立場來看。

王度說：對中國人而言，鴉片戰爭、鴉片和鴉片煙具當然是中國人永不可忘記的國恥，它是中華民族的恥辱、是炎黃子孫的共同傷痕；但卻也是中國走向現代世界之林的一道門閥，所謂「開三千年未有之變局」是也！

所以我們現在對於這樣的「歷史」文物不必全然從負面去看待，不妨從新的時空環境角度與新的世界觀去看待它。就這點來說，一根根具體而微的鴉片煙具不正警惕著我們莫再重蹈不幸的覆轍，並激勵我們勇敢迎向未來。

逝者如斯，似夢似煙，百年傷痕，其履如新！

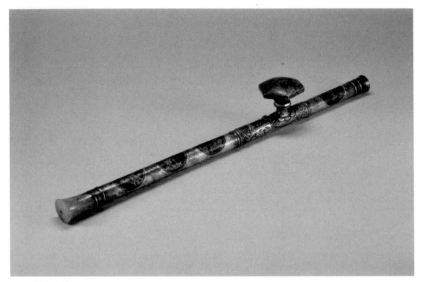

銀質描絲煙桿

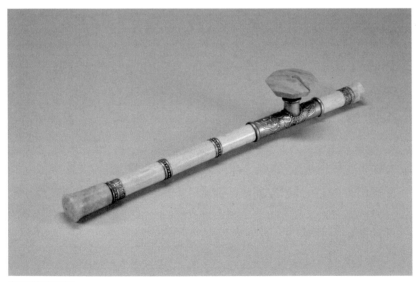

象牙雙線煙桿

揮日挑雲：杖具

　　天下之大，無奇不有。收藏杖具應該也算是一奇吧！因為，在所謂「玩物喪志」一詞裏，因耽溺玩賞之趣而遭致「喪志」之斥的「物」中，一向少見「杖具」在內。由此可見，就「玩賞」的角度來說，杖具之微，竟爾到了微不足道的地步。

　　但天下間，何物不繫於人情？何物不關聯人性？何物不是出自人們生活之需求？豈可就此認定「小小杖具，何足道哉？」

　　在王度的收藏中，杖具大概是最特別的項目之一，這其中除了杖具本身所具有的工藝價值外，裡頭更充滿收藏者做人處事的濃情厚意。

尊老敬老　啟發杖具收藏

　　「那一種動物是早晨四隻腳？」王度看著他滿室的杖具收藏繼續問：「中午變成兩隻腳？到了晚上卻變成三隻腳？」

　　「人！」王度自問自答地說：「是人。」

　　王度說，上面「三隻腳」的故事，其實是希臘悲劇裡一則寓義深遠的故事。

　　故事的重點在於提醒人們要省視生命的歷程。因為在生命的

早晨裡，人是個孩子，得用兩條腿和兩隻手爬行，那看起來像四隻腳；到了生命的中午，人長成壯年，用兩條腿走路；到了生命的傍晚，人又因為年老體衰，必須借助拐杖走路，所以被稱為三隻腳。從做人的角度來看，老年人的確需要幫助，拐杖就是老人的好幫手。

王度說起收藏杖具的起源，他認為那與他天生敬老尊賢的道德感有關。王度說他從小就很懂得尊敬老人家，不只是家族中的長輩，即使不認識的老人家，他在路上遇見都會待之以禮。年輕時只要有重陽節敬老活動，他一定踴躍捐輸；任何場合中只要有老人家在，他也都會注意應有的禮貌。

「能活到老是一種福氣，但也是一種負擔。」王度說：「但不管如何，越是文明社會，老人就應該越受到尊重。中國有非常好的敬老傳統，可惜在追求現代化的過程中，這種優良傳統與社會風氣逐漸被漠視。我們說人情澆薄，其實往往是從不懂得敬老開始。」

為了表達對老人家的敬意，喚起社會敬老風氣，王度從二〇〇六年起便一直希望國立歷史博物館能在重陽節前後挪一個檔期給他辦理杖具展。

「只要展覽檔期涵蓋重陽節就好，展場大小無所謂。」王度每次到歷史博物館都這樣央求黃光男館長。

　　機會終於在二○○八年九月來了，國立歷史博物館原排定的某一項展覽發生變卦，在黃館長「東喬西喬」下，硬是幫王度「喬」出一個涵蓋重陽節的檔期。於是，一個在台灣文博界從未見過的杖具展就正式揭幕了。展覽期間，王度特別自掏腰包向廠商購買了一千枝摺疊式的枴杖，這款拐杖是碳纖維做的，可支撐四百至五百磅的重力，杖頭內還附有手電筒、放大鏡、指北針、藥盒等，是世界專利的最新產品。展覽期間每天參觀該展的前五十名七十歲以上長者，都可獲贈一枝。這項別開生面的推廣教育活動，更是台灣博物館界的一項創舉！

杖具源流與類別

　　杖具是老人家的隨身之物，看著各式各樣的杖具會令人油然而生敬老之心。

　　王度打從旅居美國時期就開始收藏杖具，不過收地都是西洋的手杖，而且價錢不菲。西方杖具在十七世紀以後是一種身份的

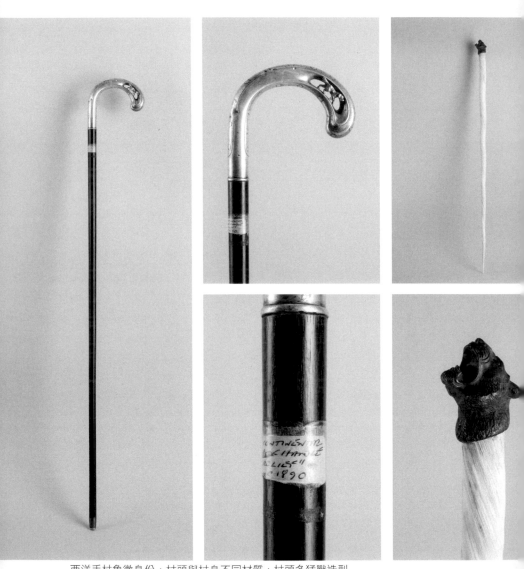

西洋手杖象徵身份，杖頭與杖身不同材質，杖頭多猛獸造型

象徵，誇示社會的作用往往大過實用性的助行。所以杖頭、杖柄都是使用的價格昂貴的象牙、金、銀……材質，比起東方杖具更顯出一種森冷的漠然。不過，為了彰顯身份，西方留傳的杖具製作工藝往往也十分精美。

在歐美的一些時裝店及精品店裡，精美的手杖一向是高檔貨。而收藏手杖在歐美古董界其實也是有傳統的，有專門的書籍介紹各種手杖的型式及歷史，王度就買過好幾本，而在國內則一直未看過類似的書籍或圖錄。由此可見，杖具的收藏在華人世界還是一塊待耕耘的處女地。王度本人雖年過七旬，但身強體健迄今走路仍未使用手杖助行，但他收藏的中西杖具卻超過九百枝。

關於中西方杖具的典故與來歷，王度則能夠說地妙趣橫生。他先就「杖」這個字解釋：《說文解字》上說：「杖，持也。」而《禮記‧曲禮上》則曰：「大夫七十而致事，賜之幾杖。」所以杖是被定義為：扶行、倚任之杖。

事實上杖之為物，不只中國人，西方人亦不陌生。前面所說的「三隻腳」的故事，其實是希臘悲劇《伊底帕斯王》（Oedipus）中，伊底帕斯所破解的獅身人面怪物Sphinx那個謎：「什麼動物在最初用四條腿走路，然後用兩條腿，最後用三條腿行走？」它所謂「最後用三條腿行走」，便是指：「人」到暮年，垂垂老矣，兩腳無力，必得撐杖始能行走。可見，在古代西方人生活裏，杖亦是非常必要，甚至等於老人的第三條腿。

中、西杖具各擁特色

　　杖具的構成極簡單，一根細直條物，由上而下分杖柄、杖身、杖頭尖三部分。

　　杖柄即人手握處，也叫杖頭或杖首，舊式的大多呈彎勾狀。杖頭這個部分是杖具加工裝飾最主要的部位，除了鑲嵌象牙、犀牛角、珍珠、寶石等珍貴材質，亦有賦予杖具不同功能的作法，

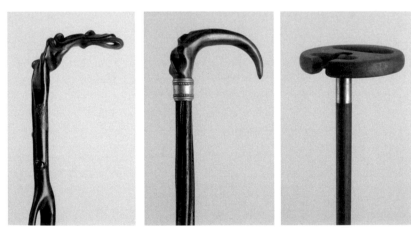

東方手杖強調天然，杖頭和杖身同體俗稱「一根杖」

例如將刀劍置於杖具內，或在杖柄設置羅盤，所以杖柄多半就是杖具賞玩的重點所在。

　　而杖身則是杖具的主體部位，主要都是圓形長條，偶而亦有方形長條，或樹藤、樹瘤、樹根、節竹，或骨狀長條等，視所用材質而定；杖頭尖也稱作杖嘴或杖尾，是杖身的最下端，即杖身觸地的部分。舊式的杖尖大多連著杖身、杖頭，通體為一，平實觸地，不一定尖形。

　　杖具的類別則大致可分為西方式和中國式兩大類。

　　西方式杖具傾向二而合一，將不同材質的杖柄和杖身相互接合，杖身的材質涵括木、竹、藤、牙、銅、銀、玳瑁等。木有包金絲的、竹有包金柄的、牙含鯨魚牙和象牙，而銅亦有包編織紋的。製成杖柄的材質則有：銀、角、牙、金、銅、鐵、木雕、琺瑯、金屬等。角包括羚羊角、牛角、鹿角；牙包括象牙、野豬牙。琳瑯滿目，取材範圍頗不拘。而從杖身和杖頭顯示的如此多樣材質，明確可證西方式杖具傾向於杖柄和杖身的二合一。

　　至於東方式杖身的材質，依次來說約略是：木、竹、藤、漆、金屬等。木包含樹根木、樹瘤木，或在直條木上加掛爬藤，又講究是用紫檀木或黃楊木。竹則往往有節凸出。漆大抵為木

胎，或漆紅，或漆黑，往往以巧思漆成各種圖案。因東方杖具以選材為首要之務，杖頭多半與杖身同體，若是另外的接合，則有玉、象牙、金、銀等材質。

王度老師小叮嚀

總結說來，想要收藏東、西方杖具，就必須先了解它們在藝術表現上的異同。其中比較明顯的差異點有三：

第一、東方杖具講究「天然至上」，注重選材，較多是頭、身、尾一貫的一根杖。這是因為中國人崇尚天然，喜愛「因材施用」，往往特選有彎勾的、有凸塊的，以及天生而成拐杖形的木或竹或藤，使手握之處不必另行製作，也使材質之巧勝過人工造作；而西方杖具講究「簡單至上」，但簡單之中，卻予人震撼性的美感。

第二、東方杖具取材木、竹、漆者為多，根本用途又是為扶持老人，或延伸為祝賀老人大壽的表徵，製成方向亦多一體成形。所以，表現出來的是輕巧的生活趣味，帶有工藝小品的特質。既要易攜帶、易使用，富有實用性，又可從裝飾上透露中國人最常見的祈福心意；西方杖具則是身分的表徵，甚至誇示社會

地位的作用還大過實用性。簡言之，西方杖具所表現出來的是凝重無情的生活競爭本色，也透露了西方人對生命採取的理性應對心態。

第三、東方杖具的裝飾紋飾，或寫一百個壽字，或鐫刻詩句，或雕刻「竹節鳴蟬」紋等，處處顯示欽慕風雅，力求脫俗的文人流風。而西方杖具的主要裝飾是犬、鷹、獅等昂然高舉的頭部，或羚羊角等，隱約透露出動物世界裏狩獵追逐的氛圍，也是對猛勇有力的一種讚頌。

時代的腳步愈走愈快，活在二十一世紀的人，享受著前人給予我們的各種便利。但是，不論科學與科技的變化有多大，人類的生活本質絕對不會變。現代人進入老年，和十餘年前、百年前、千餘年前甚至如前面玉度所提的希臘謎題，人，若能平安地活到老，到最後多半都要以三條腿的樣態來幫助行走。所以，鑑賞杖具的時候，我們不只要觀賞前人費盡巧思，精心製作出來的各式令人咋舌讚歎的工藝品，更可以讓我們反思，人類生活「亙古常新」以及「知福惜福」所隱含的奧義。

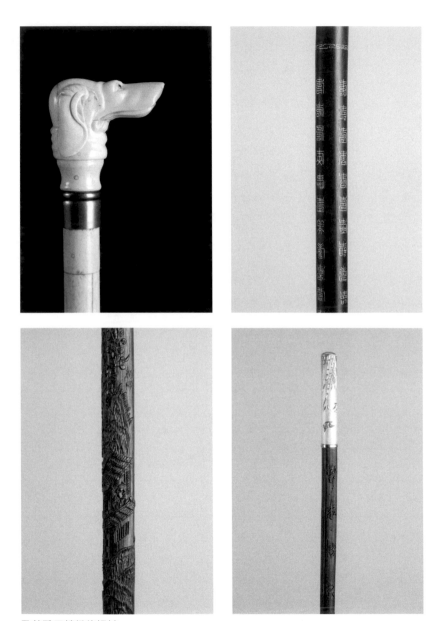

歐美雕工精緻的拐杖

女紅心境　龍袍織繡乃精品

　　王度也收藏織繡？這的確是讓很多人意外的一件事。王度認為織繡是一項綜合藝術，有形而上的精神內涵，也有具體的實用之物，從織繡文物中可以看出古代文化的許多面向，因此就文物本身的價值言，說織繡是一項「博大精深」的文物一點也不為過！

龍袍是織繡之首

　　王度對織繡的興趣是起於龍袍。就像一般人一樣，王度對龍袍的印象也是從戲劇中得來。一九六○年代旅居美國期間，曾在一家中國餐館看到主人掛在餐廳大堂玻璃櫃內作為裝飾的龍袍，覺得很好奇，但他認為那只是餐館老闆搞的噱頭。後來他在香港的古董店中看到一件緙絲龍袍，正反面的紋飾一模一樣而且透光，精美異常，忍不住就買下來了，這是他第一件織繡收藏。過了幾年，王度又看到一件冬天的龍袍，裡面襯著貂皮，正面、背面、兩肩、腰間和大襟下共繡了九條五爪金龍，說是清朝同治皇帝穿過的龍袍，價錢十分昂貴，他也買下了！王度說，後來他看過許多冬天穿的龍袍，但襯有貂皮毛的卻只有這一件名為「藍綢

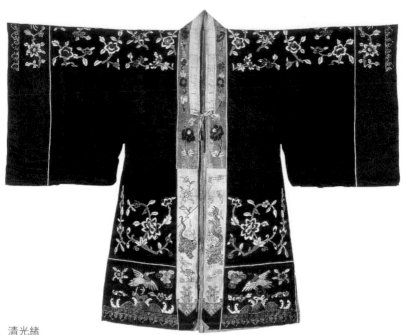

清光緒
藍緞地加金繡日月團龍法衣

清末民初 布底四鑲邊蓮鞋

地平金五彩繡九團龍獸皮里龍袍」，因此，這件早期收藏被他列為數萬件收藏中的極少數精品！

　　王度認為龍袍是織繡之首，不僅是因為龍袍本身的尊貴，更在於它的文化內涵與工藝呈現。就服飾發展與類別而言，所謂「龍袍」是指皇帝穿著的衣袍，因袍上繡龍紋而得名。據《周禮》記載，先秦時代帝王的冕服已經繪繡龍形章紋，稱作龍袞，所以龍袍還泛指古代帝王穿的龍章禮服。唐高祖武德年間（西元六一八至六二六年）令臣民不得僭服黃色，黃色的衣袍遂為王室專用之服，自此歷代沿襲為制度。西元九六〇年，宋太祖趙匡胤

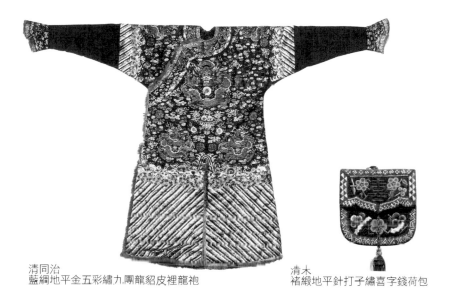

清同治
藍綢地平金五彩繡九團龍貂皮裡龍袍

清木
褚緞地平針打子繡喜字錢荷包

「黃袍加身」兵變稱帝，於是龍袍別稱黃袍。龍袍上的各種龍章圖案，歷代有所變化。龍數一般為九條：前後身各三條，左右肩各一條，襟裡藏一條，於是正背各顯五條，吻合帝王「九五之尊」。

　　清代在龍袍的設計上，有幾項特色，按《大清會典》的規定，皇帝龍袍：「色用明黃，領袖俱石青，片金緣。繡文，金龍九，列十二章，間以五色雲。領前後正龍各一，左右交襟處，行龍各一，袖端正龍各一，下端海水江芽，裾四開，棉、夾、紗、裘惟其時。」龍袍圖紋之設計，龍居於主體位置，背景常與蝙蝠彩雲、暗八仙、雜寶等吉祥圖案一起。下襬還繡「水腳」，俗稱「福山壽海」，即斜向排列著許多彎曲的線條。水腳之上，有

許多波浪翻滾的水浪，水浪上面立有山石寶物，俗稱「海水江崖」，它除了表示綿延不斷的吉祥含意之外，還有「一統山河」和「萬世升平」的寓意。

織繡紋飾博大精深 文禽武獸各有代表

就織物發展歷史來看，織與繡是一體兩面的工藝，有些學者認為繡的歷史可能還先於織。遠古時代的人們為了表彰自己的族群標誌（即所謂圖騰），而在衣物上「繡」上各式各樣的族徽，應該便是繡的起源。文獻也表明早在三代時便已出現一些固定紋飾，而這些紋飾配合特定的族群或階級在特定的場合使用，藉以象徵使用者的身分和地位，這中間的社會意義與文化內涵是非常豐富的。

除卻龍袍上的十二章紋飾外，同樣位居統治階層的各級文武官員其服裝上也有相應的紋飾，以清代官服而言，依制：一品至三品繡五爪九蟒；四品至六品繡四爪八蟒；七品至九品繡四爪五蟒。此外，各級官員的官服上還有補子，補子分圓補和方補；圓補是貝子以上的皇室宗親所用，分四團，均繡五爪金龍紋，分飾於左右肩上及前胸後背。各品官員大臣則一率用方補，文官用禽

紋，武官用獸紋。文官一品至九品依次為：仙鶴、錦雞、孔雀、雲雁、白鷳、鷺鷥、鸂鶒、鵪鶉、練雀；武官一品至九品依次為：麒麟、獅子、豹、虎、熊、彪、犀牛、犀牛、海馬。這些紋飾也不是清朝發明的，他們都是沿襲明朝而略有改動而已；如要追溯起源則為武則天時代所發明。由此可知作為身分地位象徵的服裝紋飾，它們的來歷都十分久遠，不是隨意的發明。

然而由於織繡技術本身的演進，以及歷史環境和社會變遷的影響，歷代織繡在紋飾內容的表現上也不是一成不變的。如秦漢時期的織繡紋飾便都以神仙故事為主題，在先秦時期佔主流的幾何紋到此時逐漸退居為裝飾性的輔助紋飾，而象徵神靈與仙境的雲氣紋、神獸紋等則成為主流；此外還出現花草動物組合的新紋飾。此時期的織繡紋飾特點是流暢而富有神秘感。魏晉南北朝至隋唐時期，因中西文化交流廣泛，加上佛教的傳入與興盛，傳統織繡紋飾的內容與表現方式也發生很大的改變。從出土實物中往往可見大量來自西域的捲草紋、寶相花等，與中國傳統的瑞獸紋交錯並存，既寫實又抽象，形成中西混合的時代特點。宋代以後至明清時期，因城市經濟發達，庶民文化勃興，織繡紋飾也趨於世俗化，其表現題材多以象徵吉祥的寓意紋飾和各階層人士的日常生活為主；其中結合山水繪畫與書法神韻的紋飾最有代表性，

它也是傳統織繡工藝技術最成熟的表現。

　　總之，古代傳統織繡紋飾主題及內容，受到不同的時代精神與物質條件等因素影響，而反映出各個時代演進的軌跡，既有固有的古典因素，也有自域外植入的元素；既有時間上的不同，也有地域上的差異。說它們博大精深、奧妙精絕真是一點不為過的！

　　不過生性豁達的王度深信人生逆旅，文物不是他可以帶走的。為了發揮文物的教育意義，二〇〇八年他把自己收藏的二百九十五件織繡精品捐贈給北京清華大學，並由清華大學按服飾、佩飾和日用品分成三大類，存放於清華大學成立的「王度文物陳列館」內，以利後人可以無償欣賞前清皇帝、官員、富商及尋常人家的穿著規矩和當時的時尚品味。

王度老師小叮嚀

　　王度收有上百件織繡，因此他對於龍袍的鑑定有相當心得。他說鑑別清代龍袍真偽主要從做工、紋樣和面料三大方面來看。

　　首先，龍袍的做工相當精細，所用的線也非平常我們所見到的金線或者絲線，尤其它所使用的緙絲工藝目前很難仿造。所謂的緙絲，是在北宋前期從歐亞傳入中國的織造技術。緙絲採用

「通經斷緯」的方法織造，緯向根據圖案顏色更換梭子，再以平紋組織完成紋樣。清代皇袍要求有所謂的「加畫緯絲」，也就是緯好圖案輪廓之後，再用毛筆彩繪紋樣細部。以王度曾收藏的「藍地緯絲立水龍袍」為例，龍袍的細部在仙鶴、雲紋的地方就有加畫的現象，應是真品無誤。

其次，龍袍上的紋樣以及所在的位置也絕對不能有絲毫差錯，這些紋樣多限於皇帝服飾之上，其它皇宮貴族的服飾上均不可有此紋樣，所以說紋樣是鑑定龍袍的最好方法之一。以王度曾收藏的「藍綢地平金五彩繡九團獸皮裡龍袍」為例，龍袍的正背面各繡一條正龍，兩肩及腰間繡行龍六條，大襟下繡龍一條，共計九龍，均五爪。足以証明，龍的數目和繡製的位置都非常講究不得有誤。

最後，清代宮廷服飾衣料的生產大多來自江南三織造，即江甯織造局、蘇州織造局和杭州織造局，極少部分由京內織染局織造。江甯（南京）善於織金妝彩以及倭緞、神帛的織造；蘇州的緯絲、刺繡工藝最精；湖絲的品質最為優良，如綾、羅、紡、縐、綢等多由杭州織造。清代龍袍多出自江甯的金妝織造，再加上蘇州的緯絲，這些工藝的成就都是鑑別龍袍的重要參考。

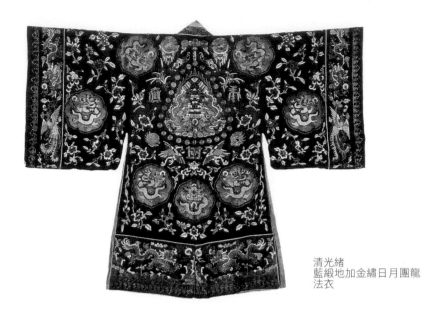

清光緒
藍緞地加金繡日月團龍
法衣

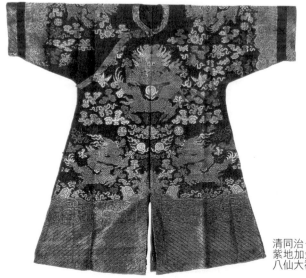

清同治－光緒
紫地加金妝花綢雲龍暗
八仙大襟龍袍

核桃大叔　掌中收藏賞玩皆宜

掌中核桃　萬千世界

提起核桃，很多人可能都認為它是一種健腦養生的食品，怎麼能夠用來收藏呢？但是雜項收藏之王—王度，也是收藏核桃的大家。

王度說，核桃是流行於大陸的一種食品，它在古玩行中也只算是一個小小的收藏品類，行內人稱它為「文玩核桃」。但實際上文玩核桃已經有兩千多年的歷史了，從漢朝開始，唐、宋、明、清都很盛行。故宮博物院內仍保存著十幾對文玩核桃，上面標有某貝勒、某親王恭進的字樣，甚至乾隆皇帝還為其作過詩。常跑北京的王度說，老北京有句話說：貝勒手中三樣寶，扳指、核桃、籠中鳥。老話裡的核桃就是指「文玩核桃」。

提起文玩核桃的收藏，王度說，那源自於幼時的記憶。

王度的父親王兆槐先生是一名軍事將領，畢業於黃埔軍校，早年負責國民政府的軍情特務工作。王度憶及小時候經常看到武功高強的叔伯在住家和父親的工作場域出現，在拳腳練習之外，手上揉著的不是鐵蛋就是核桃。這樣的印象，使得王度把男子氣慨和揉核桃聯想在一塊兒。每次到大陸逛古玩行，只要看到文玩

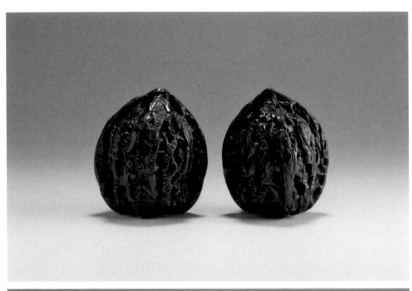

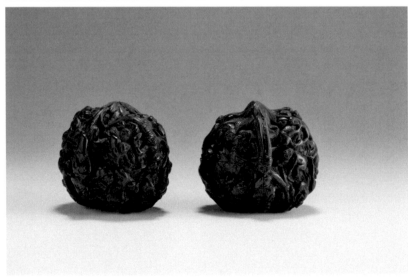

有年份的老核桃　光澤老紅如羊脂玉細膩

核桃，他就會不自覺地拿起來賞玩，成雙成對的核桃愈買愈多。王度曾一口氣把北京、天津兩地數百對老核桃搜購一空，由於買地實在太多，古玩攤商的老板們給王度起了個暱稱，喚他「核桃大叔」。

　　每次王度踱進北京潘家園或者琉璃廠等古玩商場，老板們就會大聲吆喝：「核桃大叔來囉！」。

　　當然，在張羅聲中，上等文玩核桃就立刻端出來讓大叔鑑賞。

文玩核桃收藏有重點

　　一般來說，賞鑑文玩核桃要求的是紋理必須深刻而且清晰。每對文玩核桃要紋理相似，大小、體積甚至重量都要相當才算湊成一對兒。所以，這得花費很大的功夫，才可能從成千上萬顆的核桃堆裡湊成相襯的一對兒。

　　王度笑說，這比男女找合適的對象還困難，因為核桃最講究的是成雙成對。天下沒有長地完全一樣的核桃，就像天下沒有長地一樣的雞蛋一樣，往往一火車的核桃裡也挑不出一副完全近似的核桃。配對需要極大的耐心和機遇，因此一副配對好的文玩核

桃往往價值不菲。而兩顆核桃就算湊成了對兒，還得再加上經年累月地費心把玩，讓核桃的顏色由淺變深，最後變成誘人的深咖啡紅，這樣的文玩核桃方顯珍貴。

王度說，他收藏五百多對文玩核桃，有很多都是從清代流傳下來的。有些體積小如拇指的指甲蓋，有些大如乒乓球，還有許多變形的異形核桃都頗有可觀。能有這麼多高檔次的核桃可不是件容易事，這可是他幾十年來的收藏所得。其中有一對還鏨刻著「乾隆年製」的字樣，被王度視為至寶，極有可能出自宮廷。

至於文玩核桃的產地和種類也有不同，就收藏市場的價格來看，大致可區分為麻核桃、楸子核桃、鐵核桃三大類。

麻核桃：是核桃楸與普通核桃雜交的品種，它吸收了兩種核桃的特點，紋理顯得變化多樣。筋紋可形成許多巧合的圖案，有的像珊瑚、古樹、山峰，有的像騰雲駕霧的仙子……；再經過多年手盤，若色澤純正如棗紅，就可作為古玩收藏，而它的價值與手盤時間成正比，屬於檔次最高的種類。麻核桃中最具代表且歷史久遠的品種有「獅子頭」、「雞心」，這其中第一把交椅當數「獅子頭」，也是藏友最珍愛的物件，它有高、矮之分。極品以悶尖、矮樁、大底座、水龍紋，寬在四點五釐米以上的老款獅子

頭最彌足珍貴。

楸子桃：自然紋理清晰，主筋明顯如鏤雕工藝，形高挑出大尖，核桃兩瓣縫合處窄，品類雖然多異形，不過質感略顯不足。雖然價錢相對平民化，但也不乏一些好的品種，如燈籠、桃心、棗核都是值得關注的種類。

鐵核桃：紋理無章變化少而淺，表面多小凸起，大多無主筋而邊內斂，形圓個大質堅。品類多異形，如三稜、四稜等。鐵核桃的價格一般來說更為親民，不過收藏價值因人而異，只要喜歡都是好東西。

王度老師小叮嚀

王度對如何鑑賞文玩核桃有自己獨到的見解，他認為，可以從四個向度來鑑賞文玩核桃。

一、文玩核桃最好要能直立放置，外形紋理、色澤、重量越接近越好，體積越大越好，色澤越紅潤越好。好的核桃質地細膩堅硬，但分辨新舊核桃有巧門，那就是新核桃碰撞起來聲音像瓷石，而老核桃不但揉起來如羊脂玉一般細潤，碰撞聲更如同金石。

二、外觀要完整，色澤要老紅，兩個核桃的形貌愈接近那就愈珍貴，如果上面還有名家的雕刻就更是珍品了。

三、把玩時，兩個核桃儘量不要相碰出聲。但用手搖它的時候，要能夠隱約聽到裡面發出沙沙響聲才是上品。

四、真品核桃的紅色是從核桃內部反出來的，顏色很自然。贗品文玩核桃的紅色則是浮在上面的，多半用醬油、紅茶、色素染成，而且手搖的時候通常沒有聲音。目前市面上有部分染上了顏色的核桃，其實把玩的年份並不長，需要細心鑑別。一個簡單的辦法是用手指在上面用力擦一下，年代久的核桃會出現亮點，而染色的新核桃則沒有亮點。王度說，這樣的染色核桃其實就是沒沾人氣。

後記：核桃大叔回來囉

「核桃大叔來囉……」王度枕在沙發上揉玩著核桃，一邊回憶起大陸古玩市場裡攤商老闆們的熱情吆喝。

其實，七旬已過的王度近年來飽受病痛之苦，現在他最常做的運動就是撬捏核桃的手部運動。利用核桃的尖刺、稜角，採取

揉、搓、壓、捏、滾等技法來運動略顯浮腫的雙手，藉由核桃刺激手上的穴位，達到舒脈通絡、活血化淤的效果，希望藉此強身健體。

很快的，核桃大叔將手捻核桃重返古玩市場，再親身諦聽「核桃大叔回來囉！」的收藏傳奇。

光澤溫潤的老核桃

乾隆年間製作的精品文玩核桃

住在金山裡的乞丐

書編後記——劉旭峰

　　初識王度是經由本書的另一名重要作者彭婷婷女士的介紹，二〇〇五年當時我在電視台工作，婷婷希望借助我在媒體圈的力量宣傳宣傳文物收藏。王度，就是在這個機緣下耳聞大名。

　　但常年的台灣，一般傳媒對文物收藏的報導極少，更別說一向只關注災禍奇聞和名人八卦的電視新聞了。抱著學習兼看熱鬧的心情參觀王度的文物展，這一次的參訪不但看到許多稀世珍寶讓我眼界大開，王度其人的豪俠性格與收藏過程的奇遇更引發我的好奇。之後頻繁的接觸，種下善緣，成就這本收藏集的誕生。

文物老頑童　超級導覽員

　　第一次看到王度，是在國立國父紀念館的展覽場。年過七旬的老先生非常熱情，興緻高昂地招呼一群記者朋友觀賞他的收藏展。迎面撲來老者罕見的豪氣與豁達，是王度給我的第一個意外。

　　「來來來，大家都坐下……，」擔任超級導覽員的王度彎著

身子一溜煙鑽過展場的紅色封鎖線，然後扯著洪鐘般的聲音招呼記者們坐在他收藏的一條實心長木頭上。

「坐在古董上？」我們三四個記者面面相覷，心裡想著：不太好吧，觸碰展覽品已不應該，而且還要坐在古董上，這太不文明了⋯⋯。

「沒關係啦，這是我的收藏品，坐不壞的，你們坐下無妨。」王度似乎讀懂我們的疑慮，又加強了語氣：「展覽還沒開幕，沒有觀眾，要你們坐就坐。」

王度話聲甫落，向來大膽的我，第一個落坐在長逾二十公尺的楠木樹幹上，親炙這難得的文物。

「這可是三、四百年的古董喲，清朝皇宮裡的東西」王度豪邁地說。

「坐下，只要坐下，大家就都成了乾隆皇朝裡的王公大臣！」王度繼續說：「這是乾隆皇擺在宮廷大殿外頭，專門讓清晨準備上早朝的一、二品大官們候著休息用的長條木凳⋯⋯」

這可讓我們這群坐在古董上的「大臣們」心頭一緊，大家驚呼著：「天哪，這會兒我們記者全成了清朝大臣啦⋯⋯」。

其實，在台灣任何一個展覽館裡，到處看地到『請勿觸摸』

的警告標幟和紅、黃顏色的封鎖線，文明的參觀者不得觸碰展覽品早已是台灣社會約定俗成的規範。雖然這是文明的必要，但每次參訪的過程總讓人對展品有距離感。可是，有了王度當導覽員，古董立刻展現它原有的超強生命力，這是初識王度給我的第二個意外。

「來來來……，大家看，這是古代有錢人家的馬桶！」王庶一屁股坐在作工精緻刻滿文飾的馬桶上表演如廁，「那裡還有黃花閨女和小朋友的馬桶喲……。」

「這是少林寺武僧練功用的水桶！」王度兩手一拎，兩只數百年歷史的古董水桶就在大家眼前晃來晃去，我還不及擔心古董被摔壞，王度又興緻勃勃的介紹起其它展覽品。

「這是明朝大官們用的多功能書桌！你看，現在可以用來下象棋……，它還能下圍棋……。」說著說著，王度順手翻轉桌面，古董桌立刻變成一張張圍棋桌、麻將桌……。在王度生動的解說下，一個個原以為很有距離感的古董跳進了現代，彷彿是王度給了它們新生命。一般人不敢褻玩的古董，在王度的眼中卻是再平常不過的隨身用品。

初識王度給我的第三個意外是，一般人會認為古董文物可

能象徵著巨大財富，但文物之於王度，卻是現實世界中的金錢負累。可以這麼說，王度雖然擁有價值不菲的古董金山，但真實生活裡，這位古董奇人卻連棲身的房子都是租來的。這樣的收藏奇人充滿故事性，他的收藏事跡引起我採訪的高度興趣，且容我娓娓道來。

中國文化大革命　造就台灣收藏名家

　　一九六一年，王度畢業於台灣政治大學新聞系。畢業後，王度即赴美留學，和當時多數貧苦的留學生一樣，王度必須利用課餘時間在餐廳裡端盤子才能夠糊口。不過，端盤子的歷練開啟了王度生命中第一個契機，在餐館的杯觥籌交錯中，王度看到了在美國開餐館的商機。

　　一個棄文從商的決定，讓王度從窮留學生變成紐約川菜餐館的大老板。

　　開了餐館之後，王度的生意大好，幾年間就在紐約擁有七家連鎖店，而在擺脫窮留學生的生活之後，王度不凡的生命又開啟了第二個契機。當時是一九六六年，中國大陸正如火如荼地搞文

化大革命，許多珍貴的古董像垃圾一般被偷偷地送到海外，當時已經在古董拍賣場裡流連的王度，面對珍貴的中國古文物大為驚訝，一頭便栽進古董收藏的世界。

王度第一個有系統的收藏是刀劍。這可能和他父親是黃埔軍校四期的國軍高階將領有關，軍人家庭的耳濡目染，讓個性任俠好義的王度對中國古刀劍有莫名的喜愛。他的藏品中，被評定有價值的刀劍多達一千多件，目前王度的刀劍收藏，在全球還名列前十大收藏家。

刀劍之外，王度擁有的國寶級收藏還包括：明末清初的「束柴三友」紫砂壺、漢代古書櫃、青銅小件、乾隆皇帝的聖旨、清廷大臣們的座椅、少林武僧練功的水桶、各式古董家俱、毫芒雕刻、筆洗、玉器、鼻煙壺、扳指、如意等等，只要讀者能想到的文物雜項，王度幾乎都有。

王度的收藏品可以粗分成三十四個品項，總數多達五萬餘件。這個數量讓台灣許多專業的博物館都自嘆弗如。國立歷史博物前館長黃光男就曾說：「王度的收藏品，像刀劍、紫砂壺和西藏文物等等，很多類別已經比國立歷史博物館的典藏還要多而且更有價值。」

所以，台灣有些博物館在策展時，只要展覽品不夠，第一個想到的就是向王度周轉。你想想，王度的收藏多到可以供博物館周轉，這怎不讓人訝異。王度也因此在收藏界有個綽號，喚作「博物館救火隊」，因為他的古董收藏若真要分類展出，一般中型博物館可能連展五年都展不完。

古董文物塞滿屋　寸步難移

　　「王度的收藏這麼多，它們要放在那裡？怎麼管理呀？」平凡如我疑惑著。

　　一九八五年以後，王度因為老父重病，毅然放下美國的餐廳生意返台陪伴老爸爸。回台後，王度對古文物的喜愛不曾稍減，收藏古董的腳步愈來愈快，投入的金錢也愈來愈多。於是，他只得陸續賣掉美國的七家餐廳和台灣的兩棟老房子。

　　無處可住的王度只得和老妻搬進租來的房子，五萬件古董則分別擺放在大台北地區租來的四間倉庫，這種在旁人看來瘋狂的行徑，王度卻一笑置之：「沒辦法，我中了古董文物的毒。」

　　當我初次走進王度百來坪的租住處。「亂」，這個字尚不能

形容古董亂堆的情景。整個客廳、雜物間、客人房，甚至連廁所的天花板上都堆滿了古董。有許多借展回來的古董，連紙箱都沒拆就凌亂地散置在各個角落，這讓我深刻體會到，愛文物成痴的王度真是中毒不淺哪。

　　參觀他的收藏時，我隨意指著地上的一個紙箱：「這裡面裝著什麼？」

　　「不知道耶……」。王度這才拆開紙箱，「喲，是一對清代的古簫，原來它在這裡呀……」。文物在租屋處失而復得的情景，對王度來說好像是家常便飯。

　　我從市場的角度問道：「這對簫值多少錢？」

　　王度沈吟了三秒鐘：「大概……二、三十萬台幣吧。」

　　「二、三十萬元的東西你就這麼隨地亂放。」話才出口，已驚覺失言，因為這種二、三十萬元的文物在這間百來坪的租屋處裡其實滿坑滿谷。

　　「收藏癖」三字可能還不足以形容王度對古董的熱愛。

　　「神經病」，王度老妻孫素琴說：「這三個字形容王度最貼切！」

　　孫素琴女士說：「我老公有三種病，心臟病、糖尿病外加神

經病。」老太太苦笑著補充：「前兩種病可以看病吃藥，但是他發神經收藏古董，那根本就無法可治，搞地我也快發瘋。」

孫素琴逮到數落老公的機會繼續說：「我最常跟王度說的話只有一句：『老公，你就少買一點！』因為他只管買，都是我在後頭收拾善後。你也看到了，房子亂成這個樣子，怎麼個善後法？」

孫女士的抱怨，我完全認同。因為，王家的每一寸空間幾乎都堆放了王度的收藏。訪談的過程中，即使想在房間裡挪動腳步都感覺困難，用「寸步難行」來形容，一點也不為過。

生性豪爽的王度卻笑著對老妻說：「我還算不錯啦，吃喝嫖賭都沒興趣，我就是愛古董還有愛妳。」

王度不諱言，數十年的收藏讓他幾乎傾家蕩產，縱情快意之餘，他唯一覺得抱歉的，就是老伴。總覺得欠老妻一些什麼，王度說：「我欠她一間安身的房子，和一輛代步的車子。」

我是少數的例外，被准許進入他們夫婦倆的臥室。二十坪大的臥房裡，和其它空間一樣塞滿了大大小小的紙盒，紙盒裡裝著各式價值不菲的古董。但在這個擁擠的房間裡，最吸引我的，不是高價古董，而是床頭一束未凋的花。

在我到訪的當天，情人節剛過。床頭那束花正是王度送給老婆的禮物，卡片上還有王度給老婆的題字，上頭還有『摯愛吾妻』的字眼。原來古董老頑童即使身在古董堆裡，人世間的最愛，依然是結髮的老妻。

收藏之路坎坷　仍要替文物找個家

為了蒐藏古董文物，王度的行徑可說瘋癲。為了比其它收藏家早一步標得最愛，他曾經隻身殺到機場去攔截古董商；也曾為了一只明朝的銅鏡，搭了十幾個小時的飛機，專程跑到美國去抱回四十公斤重的鏡子。

但有些不肖的古董商人，看準王度對文物的癡狂，竟然詐騙王度。

王度說，他曾經為了搶購一件古物，東西都還沒看到，就先開了近千萬元的現金支票給中間商。沒想到，中間商不但沒給他文物，還把王度的支票拿去向地下錢莊「票貼」另外借錢，這讓王度原本就很薄很薄的一層皮，竟然被連剝了兩次。

不過，熱愛文物的王度，數十年來把被騙當吃補，愈是被騙

愈要收藏。而此刻的王度不再為被騙傷神,反而為他積累了數十年的文物傷腦筋。

為了書稿進行的多次專訪中,王度不只一次表達他的感恩與期盼:「感謝老天爺的厚愛,讓我今生能夠擁有前人遺下的寶貝。但我很清楚,這些寶貝我是帶不走的,我得幫它們找個安定的家。」

王度說,台灣自稱文物愛好者的人很多,比他有錢的人更多。但多數有錢人只想藉著古董收藏為自己鍍金或積累財富,可是王度卻想為這批文物找一個真正的家,他除了把大批文物陸續送給北京大學、清華大學、國立台灣藝術大學、國立中正大學、國防醫學院、調查局、私立強恕中學、金門縣政府及美國的紐海文大學(University of New Haven)珍藏,也陸續尋覓文物的有緣人,希望幫他的寶貝們找到安心的家,讓他的寶貝們能夠更自在也更綿長地面對世人和後人。

王度與他收藏文物的愛恨情緣還在進行式;下一本王度收藏集則正醞釀中,更多文物老頑童的收藏故事和珍稀的藏品圖錄,下集再見分曉。

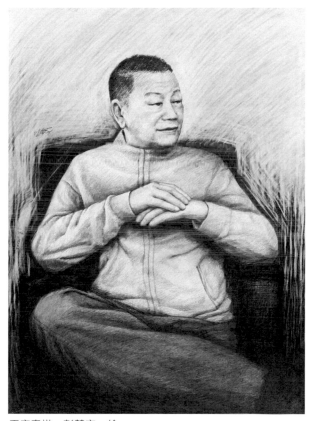

王度素描　彭慧容　繪

瘋生活09　PE0042

論交互古
——王度文物收藏集

作　　者/王　度
責任編輯/邵亢虎
圖文排版/陳姿廷
封面設計/陳佩蓉
校　　對/吳汶薇、謝承佑

發 行 人/宋政坤
法律顧問/毛國樑　律師
出版發行/秀威資訊科技股份有限公司
　　　　　114台北市內湖區瑞光路76巷65號1樓
　　　　　電話：+886-2-2796-3638　傳真：+886-2-2796-1377
　　　　　http://www.showwe.com.tw
劃撥帳號/19563868　戶名：秀威資訊科技股份有限公司
　　　　　讀者服務信箱：service@showwe.com.tw
展售門市/國家書店（松江門市）
　　　　　104台北市中山區松江路209號1樓
　　　　　電話：+886-2-2518-0207　傳真：+886-2-2518-0778
網路訂購/秀威網路書店：http://www.bodbooks.com.tw
　　　　　國家網路書店：http://www.govbooks.com.tw

2013年03月BOD一版
定價：250元

國家圖書館出版品預行編目

論交互古：王度文物收藏集 / 王度著. -- 一版. -- 臺北
市：秀威資訊科技, 2013.03
　　面；　公分. --（生活風格類）
BOD版
ISBN　978-986-326-065-3（平裝）

1.蒐藏　2.古物　3.文集

999.207　　　　　　　　　　　102001530

讀者回函卡

感謝您購買本書，為提升服務品質，請填妥以下資料，將讀者回函卡直接寄回或傳真本公司，收到您的寶貴意見後，我們會收藏記錄及檢討，謝謝！
如您需要了解本公司最新出版書目、購書優惠或企劃活動，歡迎您上網查詢或下載相關資料：http:// www.showwe.com.tw

您購買的書名：_____

出生日期：_____年_____月_____日

學歷：□高中 (含) 以下　　□大專　　□研究所 (含) 以上

職業：□製造業　□金融業　□資訊業　□軍警　□傳播業　□自由業
　　　□服務業　□公務員　□教職　　□學生　□家管　□其它_____

購書地點：□網路書店　□實體書店　□書展　□郵購　□贈閱　□其他

您從何得知本書的消息？

　　□網路書店　□實體書店　□網路搜尋　□電子報　□書訊　□雜誌
　　□傳播媒體　□親友推薦　□網站推薦　□部落格　□其他_____

您對本書的評價：（請填代號　1.非常滿意　2.滿意　3.尚可　4.再改進）

　　封面設計____　版面編排____　內容____　文／譯筆____　價格____

讀完書後您覺得：

　　□很有收穫　□有收穫　□收穫不多　□沒收穫

對我們的建議：_____

11466
台北市內湖區瑞光路 76 巷 65 號 1 樓

秀威資訊科技股份有限公司　　　收

BOD 數位出版事業部

..

（請沿線對折寄回，謝謝！）

姓　　名：＿＿＿＿＿＿＿＿　　年齡：＿＿＿＿　　性別：□女　□男

郵遞區號：□□□□□

地　　址：＿＿＿＿＿＿＿＿＿＿＿＿＿＿＿＿＿＿＿＿＿＿

聯絡電話：(日)＿＿＿＿＿＿＿＿＿　(夜)＿＿＿＿＿＿＿＿＿

E-mail：＿＿＿＿＿＿＿＿＿＿＿＿＿＿＿＿＿＿＿＿＿＿